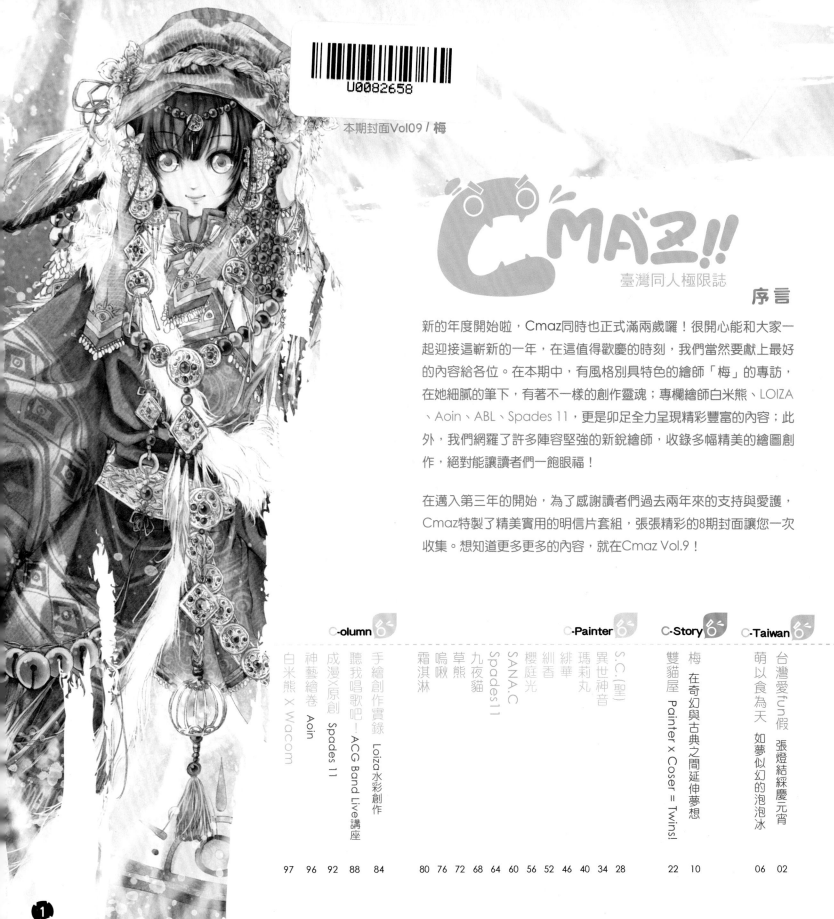

本期封面Vol09 / 梅

Cmaz!!
臺灣同人極限誌

序言

新的年度開始啦，Cmaz同時也正式滿兩歲囉！很開心能和大家一起迎接這嶄新的一年，在這值得歡慶的時刻，我們當然要獻上最好的內容給各位。在本期中，有風格別具特色的繪師「梅」的專訪，在她細膩的筆下，有著不一樣的創作靈魂；專欄繪師白米熊、LOIZA、Aoin、ABL、Spades 11，更是卯足全力呈現精彩豐富的內容；此外，我們網羅了許多陣容堅強的新銳繪師，收錄多幅精美的繪圖創作，絕對能讓讀者們一飽眼福！

在邁入第三年的開始，為了感謝讀者們過去兩年來的支持與愛護，Cmaz特製了精美實用的明信片套組，張張精彩的8期封面讓您一次收集。想知道更多更多的內容，就在Cmaz Vol.9！

Contents

臺灣愛Fun假

張燈、結綵 慶元宵!!

聯成電腦

喜氣洋洋的農曆新年剛過完，Cmaz也於 2012 年滿兩週歲囉！除了感謝這些日子以來支持我們的朋友和讀者，我們也沒有忘記在新的一年許下新的期許唷！才剛感受到新年的歡騰，接下來立即迎接我們的就是「元宵節」啦。而這也是春節之後的第一個重要節日呢！

元宵節，又稱為上元節、小正月、元夕、小年或燈節，時間是每年的農曆正月十五。元宵節是新年的第一個月圓之夜，象徵著春天的到來，人們吃元宵、賞燈、猜燈謎，以示祝賀。在這一天，人們要吃元宵，鬧燈會，猜燈謎，提燈籠，許多地方還有放天燈的習俗，是華人社會的盛大節日之一。

有關元宵節的起源，認為是漢代宮廷的一種祭典演變而來；另一種是源自民間的「三元節」，舊俗以農曆正月十五日為「上元」即天官大帝的生日，而農曆七月十五日為「中元」即地官大帝的生日，而農曆十月十五日為「下元」即水官大帝的生日，而這三元中又以「上元」也就是「元宵節」最熱鬧也最受重視，因為是春節最後的一天，自此以後一切恢復常態，所以民間熱烈慶祝，故有小過年之稱，其習俗當然也是十分豐富的囉！

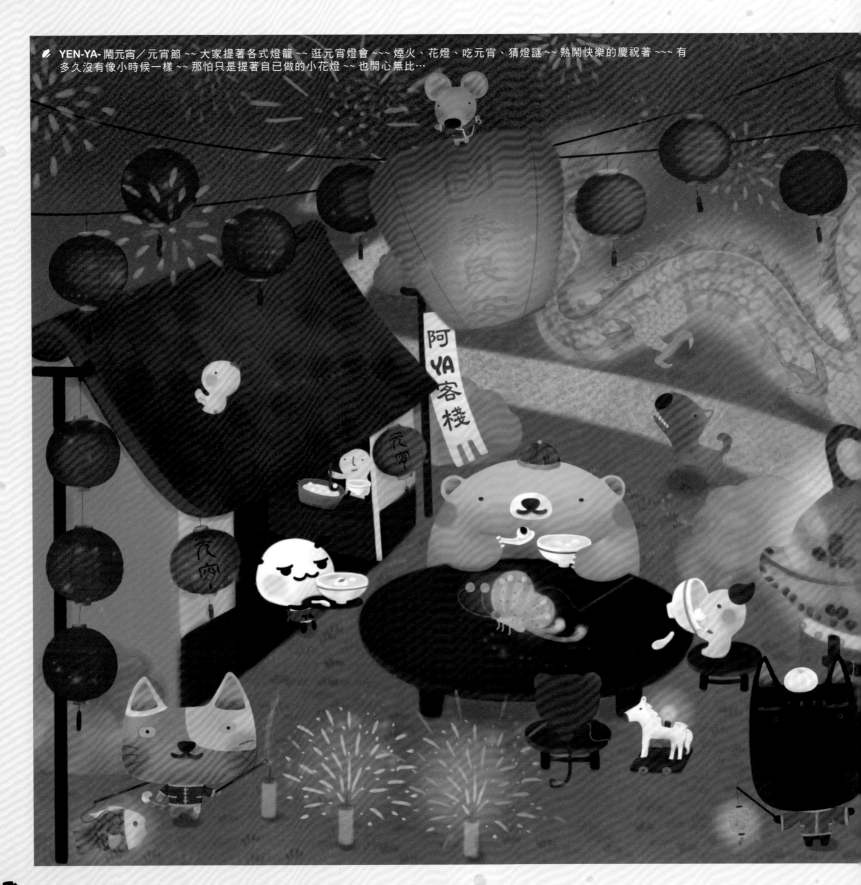

YEN-YA- 鬧元宵／元宵節 ~~ 大家提著各式燈籠 ~~ 逛元宵燈會 ~~~ 煙火、花燈、吃元宵、猜燈謎 ~~ 熱鬧快樂的慶祝著 ~~~ 有多久沒有像小時候一樣 ~~ 那怕只是提著自己做的小花燈 ~~ 也開心無比…

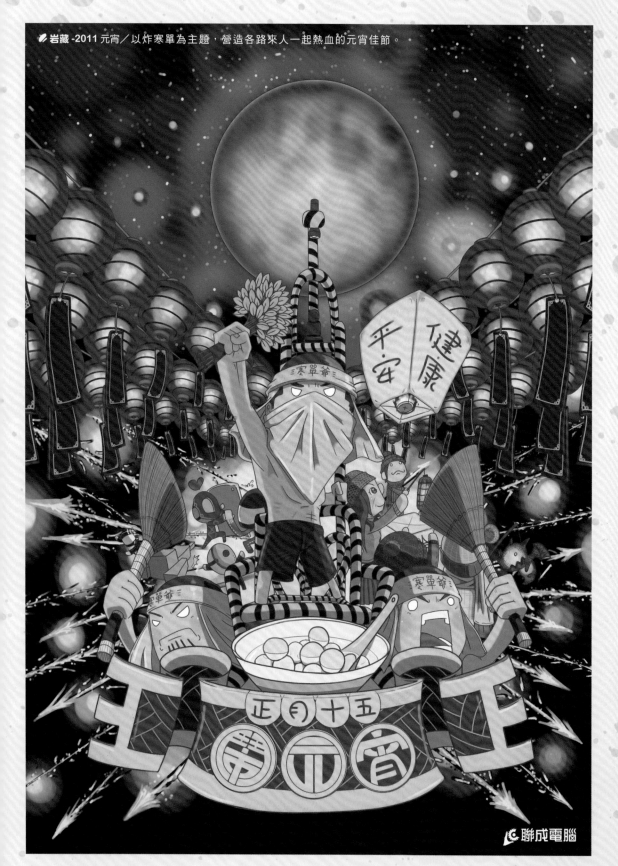

岩藏 -2011 元宵／以炸寒單為主題，營造各路來人一起熱血的元宵佳節。

聯成電腦

上元祈福

正月十五上元為天官大帝生日。天官的主責是賜福，所以，民間在清晨備牲醴祭拜天官大帝，祈求賜福，信徒中以漳籍移民最為虔誠。

元宵祭祖

上元節吃元宵可能始自宋代，不過當時稱做「浮圓子」，到明朝才改稱「元宵」。每家做元宵、煮元宵。古時為年頭佳兆，吃湯圓以象徵家福。元宵煮好後先敬祖先，然後闔家團聚，吃元宵，以示團圓幸福。

迎花燈

元宵節又稱燈節，所以花燈是元宵節的中心活動。民間稱花燈為「鼓子燈」，因為過去小朋友所提的燈型似鼓鑼。元宵花燈種類很多，如寺廟的綵燈、店舖的走馬燈及兒童的鼓仔燈等。

猜燈謎

以往燈謎都在寺廟裡舉行，因為寺廟乃民眾閒暇時聚集的場所，而且有花燈

全國各地在元宵節都有龍燈，龍是一種吉祥的神話動物，也是民族的圖騰。

競賽與展示，所以從前都在花燈下綁上一個謎面，到元宵夜由廟裡相關人員主持猜燈謎，場面熱鬧而溫馨，因為可以得個獎品回家，算是小過年的吉祥兆頭。

臺灣早期的龍燈，長約七、八丈，在竹鼓上貼紗，作為龍形的燈籠，在龍頭和龍身裡，點上十幾枝蠟燭，然後綁在木棒上，由十幾個人抬著走，由龍頭追逐龍珠而起舞，姿態優美，稱為「弄龍」。

十五夜各地的獅陣也一起出動，稱為「弄獅」，並表現功夫，其目的在驅邪祈安，並有賀年賀節的喜慶意義。舞龍舞獅時

鑼鼓喧天，鞭炮聲不絕，更為元宵節帶來熱鬧的氣氛。

由於元宵節是古代民間祈求豐收的日子，Cmaz特邀新生代繪師們為大家繪製十分有節慶味道的作品，祝福大家在這新的一年能圓滿豐收囉！

■ Mr. 蛙-張燈結綵慶元宵／用著傳統式的服裝、燈籠、湯圓來做為這次的元素，來表現元宵節的氣息背景用紙、墨的元素做為設計，配合主題張燈結綵慶元宵的毛筆文字來表示台灣傳統的特色。

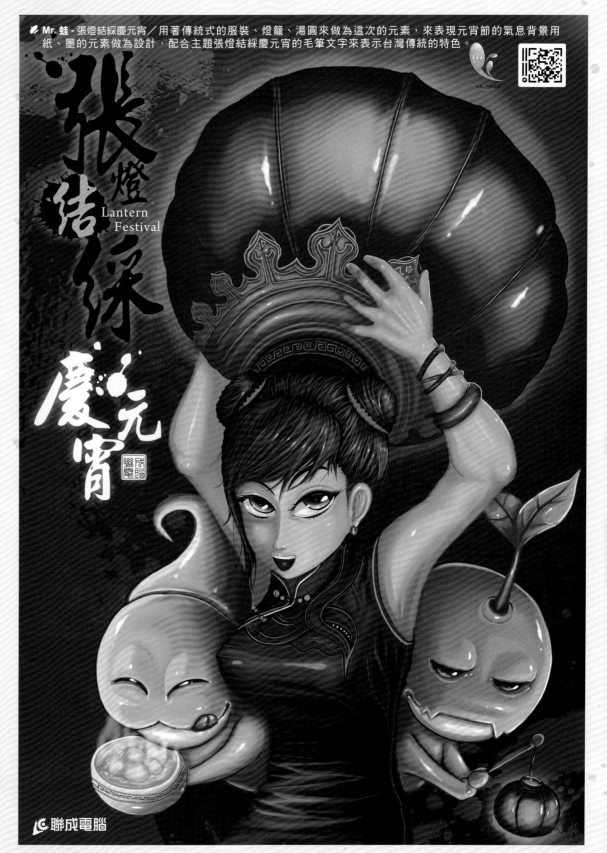

舞龍舞獅

張燈結綵
Lantern Festival
慶元宵

聯成電腦

泡泡冰 / 輕輕的，沒有冰的冷冽，軟軟的，化成水在口中；咬耳朵的一句話，不知你是否原諒剛剛的我呢？我還好想跟你一起玩好多東西…泡泡冰雙子最喜歡午休時躲在碗裡打頓，只是不知今天會不會有調皮的小貓把各色的果醬又沾得到處都是呢？

萌
以食為天。—如夢似幻的泡泡冰

白米熊小檔案

是一隻常常發生蠢事的白熊；除了畫圖以外的事情，記憶力都很差，路癡也很嚴重……本身非常怕陌生人，最近在學著跟人們做朋友，如果不介意的話…請和我做朋友。

基隆廟口夜市
200
基隆市仁愛區基隆市仁愛區仁三路
02-2425-8236
klcg.gov.tw
★★★★★ 42 篇評論

台北大鎮·基隆親眼賞地標
5700坪花園社區建造，依山傍水FUN生活，
家，就是最溫馨这，快到海悅Find House
www.hiyes.tw

臺灣可謂是四季分明、氣候宜人的寶島，而臺灣的美食在春夏秋冬都十分令人垂涎。今天，小編要帶大家去一趟位於臺灣最北端的城市－基隆，造訪基隆人最懷念的道地美味。這個懷舊的美味呢，就是大家小時候的記憶「泡泡冰」！只要來到基隆廟口，就會發現人手一杯泡泡冰，不管過了多少年，這個平民美食還是依舊深受大小朋友的喜愛。大家都知道泡泡冰呢～是基隆著名小吃之一，很多人都以為其起源是廟口夜市內的沈家泡泡冰、陳記泡泡冰，但其實真正的源頭，可是另有其地的，接下來就聽小編娓娓道來吧！

泡泡冰的起源

相傳基隆的泡泡冰，其實最早的起源地是在宜蘭火車站開始販售的，傳至基隆時，在遠東戲院旁，有一位老先生開始販賣，泡泡冰就此在基隆落地生根。由於，廟口小吃遠近馳名，再加上大部分的攤販所販賣的小吃皆以熱食為主，所以，到了炎熱的夏季，泡泡冰自然成為炎手可熱的超人氣商品了！

而起源另有一說，即在1955年，泡泡冰創始人，張聰祥先生，由宜蘭起家後至基隆孝三路發展，從基隆遠東泡泡冰到士林以利泡泡冰，一一成為販賣銷售點。半世紀以來，手藝傳承遍佈全台各地，成為泡泡冰市場中，唯一頂級且歷史最悠久，正宗最老牌的老字號。

雖然起源眾說紛紜，但可以確定的是，泡泡冰起源自宜蘭，後來在基隆發揚光大，成為基隆在地的傳統古早冰，所以又稱為「基隆冰」啦！這樣一來大家就知道基隆泡泡冰的確是由早期一路傳承至今的，其懷舊的道地滋味當然是不在話下了！

巧克力口味和雞蛋牛奶口味泡泡冰是小朋友的最愛。

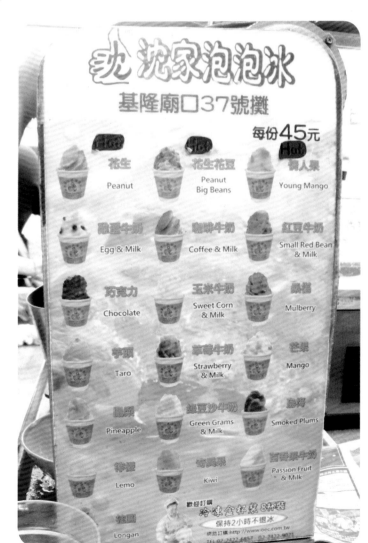

沈 沈家泡泡冰
基隆廟口37號攤
每份45元

花生 Peanut	花生花豆 Peanut Big Beans	情人果 Young Mango
雞蛋牛奶 Egg & Milk	咖啡牛奶 Coffee & Milk	紅豆牛奶 Small Red Bean & Milk
巧克力 Chocolate	玉米牛奶 Sweet Corn & Milk	桑椹 Mulberry
芋頭 Taro	草莓牛奶 Strawberry & Milk	芒果 Mango
鳳梨 Pineapple	綠豆沙牛奶 Green Grams & Milk	話梅 Smoked Plums
檸檬 Lemo	奇異果 Kiwi	百香果牛奶 Passion Fruit & Milk
桂圓 Longan		

歡迎訂購
冷凍金杯裝8杯裝
保持2小時不退冰

眾多口味中，最受歡迎的就屬花生、花生花豆和情人果。

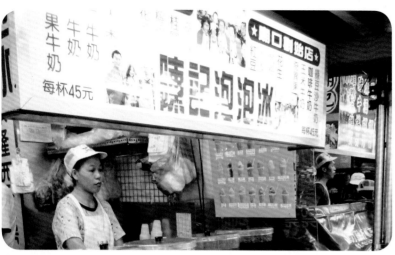

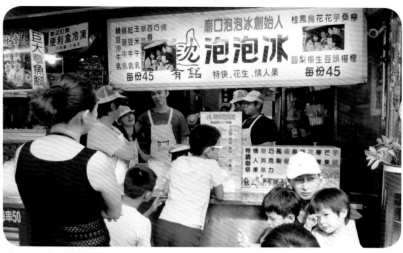

🍧 陳記泡泡冰經營近 30 年，也廣受大家喜愛。

🍧 沈家泡泡冰攤前經常大排長龍，特受小朋友的歡迎。

泡泡冰的現在

現在大家最耳熟能詳的泡泡冰，就在基隆廟口仁三路上，在廟口的小吃攤販中，共有兩家在販賣，一家是 37 號的「陳記泡泡冰」，另一家則是 41 號的「沈家泡泡冰」。

沈家泡泡冰，創業於 1976 年，創始人是「沈有銘」先生，目前是由沈廖照代及其兒女共同經營，營業至今已有二十多年的歷史，可說是廟口泡泡冰的始祖。至於陳記泡泡冰在地經營近 30 年時間，目前已是第二代在經營，也成為基隆廟口的當地特色小吃之一。

陳記泡泡冰的冰品口味多達 18 種，和一般機器攪拌的泡泡冰不同，老闆陳先生堅持現點現做，用手工攪拌出一杯又一杯的在地代表冰品。

無論是哪一家泡泡冰，人氣都不相上下，口味種類相差不大，口感也沒有太大的區別，所以兩邊都各自擁有自己的愛護者；現在只要來到基隆，在廟口附近遠遠就能看到排隊的人潮，不愧是基隆最讓人津津樂道的冰品之王呢！

🍧 雞蛋牛奶口味泡泡冰還吃的到葡萄乾，口感豐富。

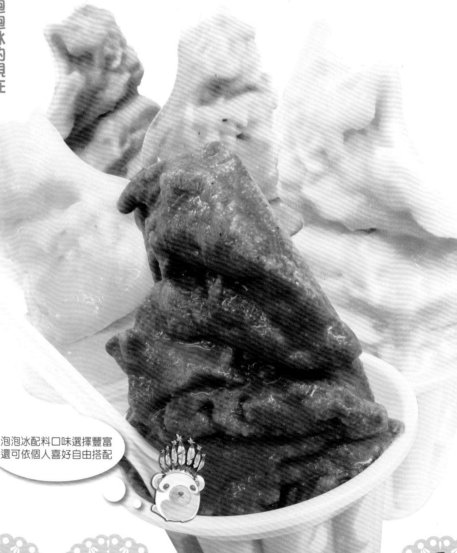

泡泡冰配料口味選擇豐富
還可依個人喜好自由搭配

泡泡冰的午休

某天⋯在碗裡睡午覺的泡泡冰

對啊

好啊

咦⋯

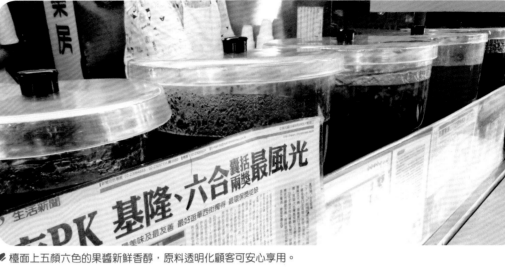

檯面上五顏六色的果醬新鮮香醇，原料透明化顧客可安心享用。

泡泡冰小檔案

泡泡冰是一種手打的冰，在刨冰之中加入各種配料，再用勺子以手工攪拌混合而成。相較於一般刨冰配料與冰呈現分離狀態，泡泡冰的配料與冰緊密混合在一起，口感非常不同。由於是純手工攪拌，故吃起來口感綿密，細細綿綿的口感，介於冰淇淋和一般冰棒之間，也有人叫它綿綿冰。

泡泡冰的做法，是用刨冰機把冰塊刨成極細的冰到大碗公中，然後加入配料，再以鐵湯匙不停的揉壓攪拌，讓配料的美味與刨冰完全融合在一起，和一般的剉冰所呈現出來的口感截然不同，因此和一般的剉冰所呈現出來的口感截然不同，可以吃出綿密的質感。泡泡冰之所以吸引人的特點在於它口感細緻、入口即化，所以泡泡冰要好吃，除了配料要實在之外，最重要的關鍵就是手工攪拌的功夫了！只有現點現做，才能夠吃出泡泡冰的美味所在，冰與配料完全融合後的綿密感，保證讓人一吃就上癮。

所以顧客在選完口味後，就可以馬上看見店員的真功夫囉！一杯杯的泡泡冰攪拌完成後直接送到客人手上，從店員手中接過一杯賣力攪拌均勻、細緻的泡泡冰時，那種感覺真是非常感動哪～下次到基隆廟口時，別忘了買杯手工現做的泡泡冰來解解饞喲！:D

遇到⋯正在膜拜碗神的熊米⋯

你們是碗神大人嗎？

咦？

原來如此⋯那請問⋯

不是⋯

*以上資料部分摘自於維基百科及基隆社區文化風情維基館。

熊米們視「碗」為偉大的神明，常常膜拜。

碗神之子降臨這裡有什麼需要幫忙的嗎？
我們很樂意為您服務♥

⋯⋯

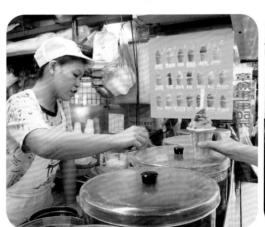

泡泡冰口味多樣，其中最受歡迎的就是「花生花豆」，有濃郁的花生香，還可以吃到一顆顆的花豆。

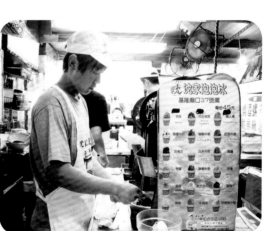

泡泡冰幾乎每份都是現點現做，所以須等上 **5~10** 分鐘，不過看著店員以熟練的手法攪拌泡泡冰也是一種趣味。

梅

在奇幻與古典之間延伸夢想

珏／其實一開始並沒有打算創作琥這個角色…本來是想畫女裝版和男裝版的瓊而已。但畫完線搞後發現女扮男裝的瓊還是太媚了，所以最後還是修了一下改成雙胞胎姊弟的設定了。

珏

琥　　　　瓊

創作不是生命中的全部，卻為我的世界增添了夢想與色彩…

自Cmaz發行以來的眾多繪師中，不知道大家有沒有注意到，一位僅在Cmaz Vol.6出現過的繪師，她的畫風與眾不同，風格強烈且明顯，只要看過一眼就令人難以忘記──那就是擅長古典民族風的繪師──梅。小編仍然記得，第一次看到梅的作品時，也是震懾不止，彷彿在她筆下的人物與場景，都有著一種特殊的魔力，讓人始終無法移開視線。自此，梅就在我們心中留下了深刻的印象。

對於創作，梅並沒有給自己太多的設限，是出自於"喜歡"與"想要"的強烈信念而畫；在題材的選擇上，帶有古典氣息的東方與西方風格，是梅最令人印象深刻的地方，不論是中國或是中古世紀的題材，其作品的細膩度都是不可言喻的；而這些題材，不只有喜歡這種程度上的意義，對梅而言，是幼年時所萌芽的想望，亦是一篇篇動人心弦的故事。

很開心在Cmaz滿兩週年之時，能夠訪問到這位熱愛原創、畫風獨樹一格的繪師「梅」，從她的繪圖甘苦中，讀者們一定可以感受到滿滿的創作熱情，與無限延伸的想像力，彷彿在她的腦海裡，還有一幅幅充滿故事性的作品在等著梅來訴說，用畫筆將她所建構的世界呈現在我們眼前。現在，就讓我們跟著梅的腳步，一起探索這個色彩絢麗的奇幻世界。

【煌·闇星篇】偽動畫截圖／第五回-文字結界／第六回-詛咒之血
偽動畫風系列，回數亂估…不是我要說，我真的超沒耐性去畫鬼虞那頭亂髮，服裝花紋與武器也都忘了補上去…而且鬼虞與千秋難得的兩人獨處時光，卻一點浪漫感都沒有阿（淚目）

煌·闇星篇　第六回 詛咒之血

煌·闇星篇　第五回 文字結界

ご：梅的個人網頁「梅屋」中有許多不同的網站，包括夢梅曲、舞梅令、墨梅引，關於「梅」這個筆名對您是否有特別的意義或意涵呢？

梅：其實也沒有甚麼特別的意義啦…說穿了就只因為本名中就有「梅」這個字，平常家人好友：「小梅～」這樣叫著也習慣了，所以第一次在網路上發表就毫不猶豫用了「梅」這個筆名。雖然這幾年一直為了單名「梅」的辨識度不高而想改筆名，但苦於目前還想不到滿意的新名，就繼續維持現況了。就算未來會改，我想還是會繼續保留「梅」這個字在其中吧：畢竟都用了那麼久，要完全捨掉舊名也頗為不捨。分站之所以都會有「梅」這個字眼，也是為了方便大家一眼就看出關連性～

ご：梅在校時所專攻的領域是工業設計研究，目前也是從事相關行業嗎？是否有想過以繪圖相關工作為本業？如的話目前有什麼困難需要克服的呢？如否的話又是為什麼？

梅：目前從事的工作算是使用者介面的領域，其實和工設並沒有直接關聯呢：去年研究所畢業時曾在出國念書、直接找正職工作、嘗試投稿走上繪圖之路的三岔口煩惱了頗久，還一度決定要報考公務員維持穩定生活然後用下班時間兼差畫圖。把這個想法告訴父母後，雖然他們是蠻擔心的，但基本上還是願意支持我的夢想。結果才剛去報名公職班，正巧同學實習的防毒軟體公司在徵才，抱持著嘗試看的想法北上面試，結果就很神奇地被錄用了…有時候人算真的不如天

算哪～如果喜歡畫圖到了不畫會死的程度，那就直直往繪圖這一行衝吧：但如果只是因為喜歡畫圖時的感覺，把創作當作興趣休閒的人如我，其實也會擔心要是真把畫圖當工作，會不會本來創作時很輕鬆快樂的心情就不復存在了？我想不管選擇了哪條路，走下去了就不要後悔，畢竟誰也不知道下去了會見到甚麼樣的風景。現在一個岔路口會見到甚麼樣的風景。現在這樣用下班或假日休息時間偶爾畫些圖雖然有些累，但至少喜歡畫圖的心依舊單純不變～

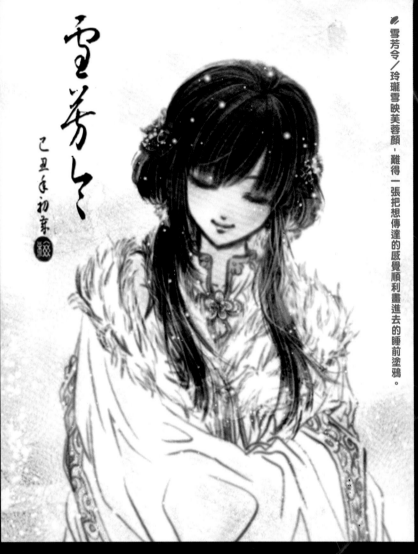

雪芳令

雪芳令／玲瓏雪映芙蓉顏：難得一張把想傳達的感覺順利畫進去的睡前塗鴉。

梅平時工作與繪圖的桌面，相當整潔有序，一遍繪圖一遍聽音樂似乎已成了一種習慣。

充滿各種奇怪書籍的老家靈感書櫃，是梅的創作泉源

七：梅筆下的人物各個活靈活現，令人印象非常深刻，您自創這些角色時靈感是從何而來的呢？當遇到瓶頸時又是如何克服的？

梅：靈感不外乎是從小自今看過的書本影片以及生活中的點滴而來，這幾年網路變得很發達，看到他人的創作與想法，或是與網友討論交流時也會讓自己腦中接收更多刺激。基本上睡前是我累積靈感的最佳時刻，大學後我就習慣在睡前看些書，書籍內容五花八門，從漫畫小說到考據本書什麼都有。我也習慣在床邊擺本塗鴉本，睡前看著書、腦袋一放空或是偶爾作夢時就常會冒出一堆畫面和想法在眼前，要是不趕快記下來隔天就煙消雲散了。缺點大概就是隔天翻開睡前塗鴉本時，大多時候都看不懂自己昨晚半睡半醒間的鬼畫符吧（汗）

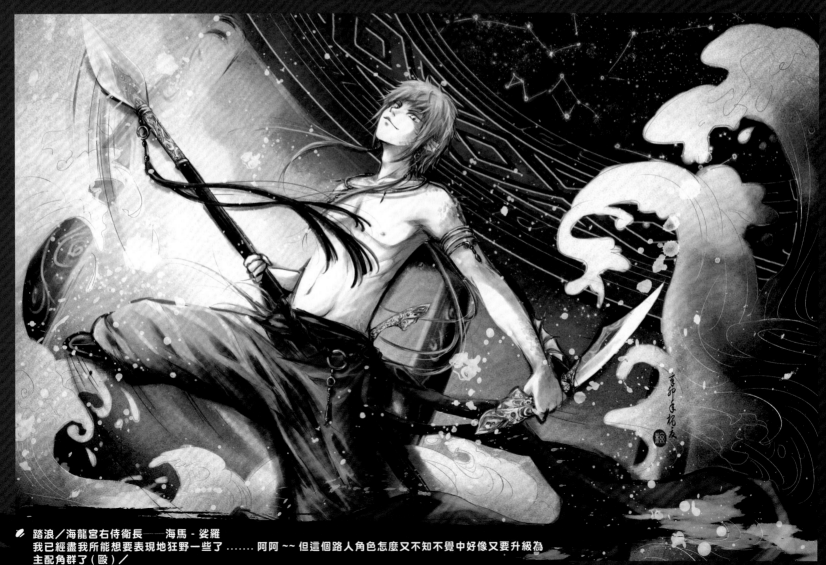

踏浪／海龍宮右侍衛長──海馬‧娑羅
我已經盡我所能想要表現地狂野一些了.......啊啊～～但這個路人角色怎麼又不知不覺中好像又要升級為主配角群了（毆）／

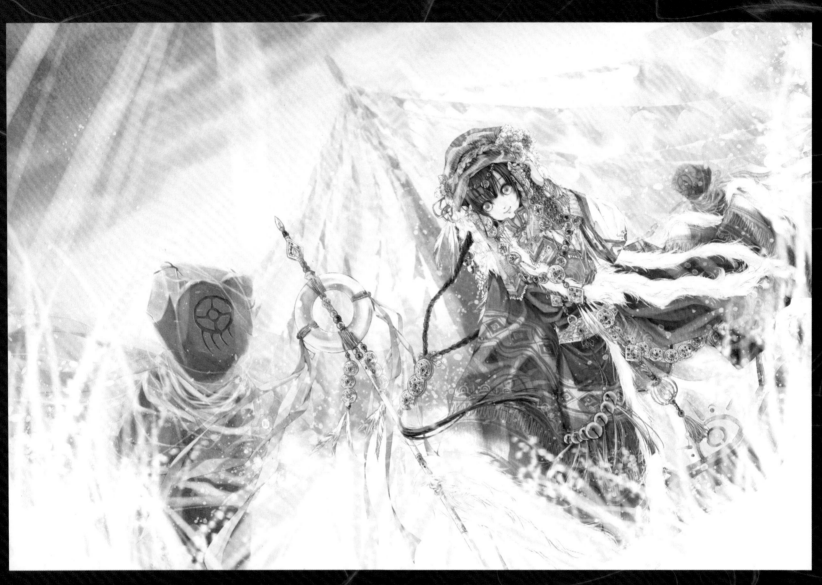

越冬／穿越冬天，等在前方的將會是？石刻上的東巴文圖像分別是"日照"和"日暈"之意。這張只花了一天半就生出來，創下今年作畫速度最快的記錄，證明有愛就有奇蹟...雖然身上的飾品畫到我的手快要斷了。

梅

乙：梅的畫風以中國風、民族風為主，筆觸非常細膩；除了古典風格之外，是否有考慮過嘗試不同的風格？

梅：其實我也很喜歡西洋風阿～像是古文明、中古世紀、文藝復興到工業革命，歌德風或維多利亞風都很吸引我．．目前自創系列的背景其實是東方（【煌】、【暝未央】【TwiEcho】）與西方（【Carmina Omnia】、【CrossLight】、【Twin Crowns】）參半，只是最近主力比較放在中國風加民族風的【煌】系列上，想畫的東西和風格好多，時間不夠用（掩面）。雖然我也很愛看帶點古意或是奇幻感的故事主題。基本上帶點年代或是文化感的東西，光是沉澱在其中時間就充滿想像整個很浪漫了～

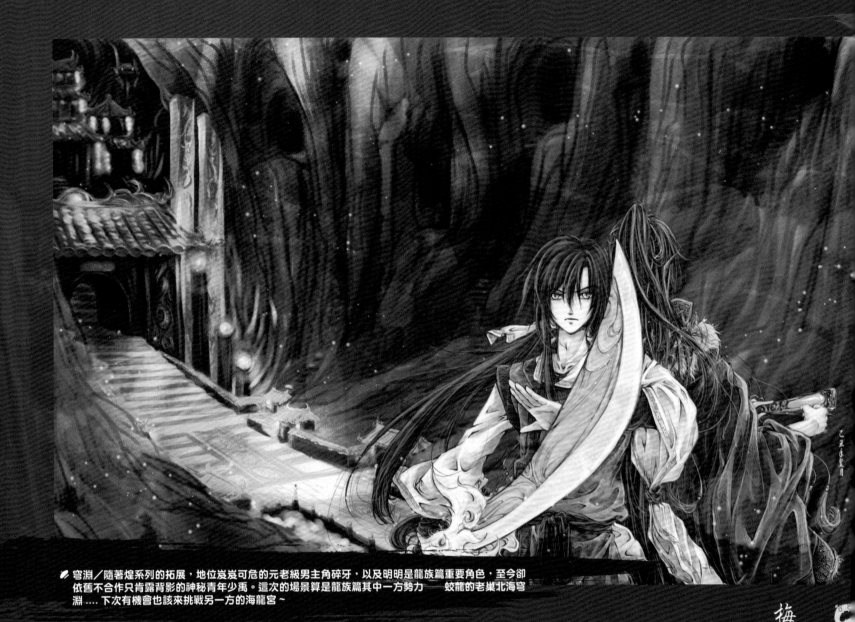

穹淵／隨著煌系列的拓展，地位岌岌可危的元老級男主角碎牙，以及明明是龍族篇重要角色，至今卻依舊不合作只肯露背影的神秘青年少禹。這次的場景算是龍族篇其中一方勢力——蛟龍的老巢北海穹淵…．下次有機會也該來挑戰另一方的海龍宮～

梅：

因為我很懶又笨手笨腳的，不是不小心把水彩筆掉到畫中央，就是畫完後懶得收書桌…．所以目前的完稿作業全都是在電腦上進行。繪圖軟體主要就是 Painter（上色）、SAI（線稿 + 上色）與 Photoshop（微調後製）交錯著用，會有水墨或是水彩的質感大多是透過疊加紙紋之類的方法模擬的。其實我沒有上過正規的美術課程，大多時候都是看到書上或是別人的作品有些效果或風格我很喜歡，就自己土法煉鋼試著去畫。因為喜歡畫圖所以就很自然而然開始畫，導致我的繪圖基本工很薄弱，但有趣的地方就是不會被受限於制式畫法。有時也會拿些畫圖技法的書或文章來看，常常會有〝原來這種效果是這樣畫出來的啊〞的驚喜，這也是額外的樂趣吧～但通常畫圖技法看過後沒有常運用馬上就會忘光光，嘗試著摸索實驗也是畫圖最有意思的地方～

從梅的作品中可以發現似墨似水彩的特性，請問您所使用的繪圖媒材有哪些？本身是否有接觸過水墨畫？

15

：從您的作品看來，似乎對中國古代傳奇相當熟悉，平時就有閱讀武俠小說的喜好嗎？喜歡的書籍作品有哪一些呢？

梅：大概是在小三時，放學回家閒閒無事就會跑去老爹的書房翻書來看，就這樣兩三天一本把沒有注音標示的金庸武俠小說啃掉了好幾套，書中每章前面都有一張插圖，流暢的線條和意境讓人目不轉睛，也算是我想嘗試畫插圖的開端吧～我那時也很愛到附近鄰居家看漢聲出版的《中國童話全集》套書，裡面收錄許多充滿想像的傳說故事，也同樣有超精美的插圖，我永遠難忘當時看到：百鳥床。這段故事時，那張色彩繽紛的百鳥跨頁圖，就像夢中的場景飛出書本蹦現眼前一般，傳說故事真的是充滿魅力啊...算是影響我喜歡看古代傳奇故事的啟蒙書吧！先前還有一套《古典文學鳥類／植物圖鑑》，裡面整理了從詩經、楚辭、唐詩到宋詞中各種事物的別名，看著古詩中各種事物的別名也讓我產生了不少故事靈感，例如當初就是看到鵲的別名：青喜。因為很愛這個詞，所以後來就誕生了青喜這個鵲族小姑娘的角色～最後還要推薦一個最近幾年才買的《歐赫貝奇幻地誌學》套書，裡面充滿了奇幻與現實交錯的幻想周遊世界紀錄，插圖更是一張比一張精美～第一次看到時我感動到都快說不出話來了～【藍吉繪卷】計畫也是受到這套書集的影響而開始繪製的～

【藍吉繪卷】線稿／藍吉繪卷預計收錄畫作的部分線稿。這樣的進度真的來的及在2012年順利畫完嗎？(躲)

月狩

吹笛人

舞祭

犢記

赤響

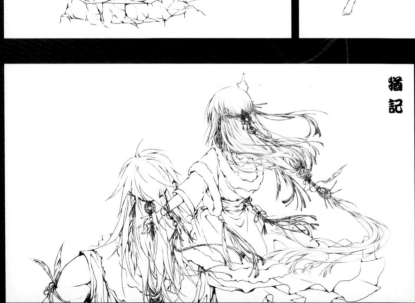

✏ 梅的靈感書目大匯集，排列起來非常壯觀，這些都是梅的創作靈糧。

…在 Cmaz Vol.6 中，梅的作品偶有出現新詩，和圖的意境非常契合，這些都是梅您的創作嗎？除了繪圖之外，文學也是您的興趣之一？

梅：啊啊…那些連新詩都算不上（掩面），只是把畫圖的當下浮現腦中的感覺和心情轉換成文字呈現罷了…很希望自己能有過人文采可以輔助，將圖像創作的意境更完整適切地表達出來，但目前光是想著如何把想法畫出來就已經是極限了哪…最後，雖然自知文學底子不怎麼樣，可是我畫圖時很喜歡聽著音樂當背景，聽到符合圖畫意境的曲子或歌詞時，會讓人畫得更加沉浸其中呢~像是先前的 Cmaz Vol.6 的【金色祭典】那張，就是因為薩頂頂的《萬物生》那句"山谷裡有金黃旗子在大風裡飄呀"而來的靈感~

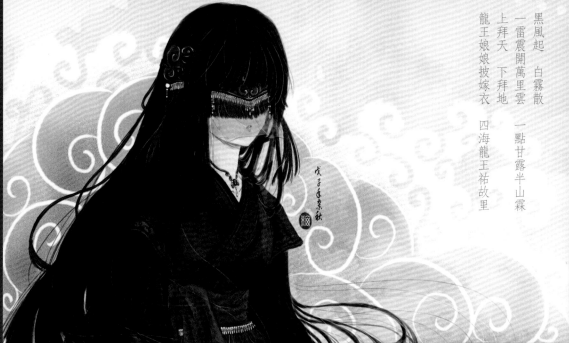

黑風起　白霧散
一雷震開萬里雲　一點甘露半山霖
上拜天　下拜地
龍王娘娘披嫁衣　四海龍王祐故里

戊子年孟秋

The night's silence, like a deep lamp, is burning with the light of its milky way.
（夜的沈默如深邃的燈，銀河便是它燃著的光。）-- 《Stray Birds 漂鳥集》

✏ Stella Mirus 夢幻星夜／這張圖的靈感起始是 Northern Star 歌詞中的 They tried to catch a falling star.（他們試圖抓住一顆流星）.....不過最後流星版沒有畫出來（毆）我也真的變久沒有畫這種那麼安靜的圖了~真開心~

雨巷

￠：在梅的原創中，有許多令人喜愛的角色設定，如【煌】的婆羅、鬼虞，有沒有考慮將這些角色集結起來，畫成漫畫或是編為小說呢？

梅：【煌】系列本身就是由許多獨立篇章串起來的故事喔～各篇章主角和故事都不同，但部分角色和世界觀是共通的。關於【煌】系列，其實曾考慮過漫畫、小說或是遊戲等等方式來呈現，但也從來沒有實行過（喂）。一方面是目前【煌】的整體架構仍舊有著大大小小的 bug，各篇章的劇情也都只有大方向而沒有故事細節，距離可以正式公開的完整結構還是一條漫漫長路阿⋯

至於畫漫畫這件事，我必須承認對於漫畫分鏡以及視角掌控這點我相當的苦手，如果直接以畫插圖的習慣帶入漫畫，結果就是慘不忍睹。因此現在還是暫時以單圖為主，漫畫能力依舊有待磨練。雖然只有設定而無正式內容這一點，對一直在等待支持的大家真是不好意思。其實我還蠻喜歡和大家討論角色和劇情的，很多故事插曲也常是在聊天中意外誕生～所以目前的心態是走一步算一步，有靈感就畫，有畫就放上來，在討論這件事繼續讓作品保有熱情，畫的開心，讓大家也看得開心～

自己對於插畫這件事情，是抱著怎樣的心情再持續創作的呢？

梅：因為喜歡所以畫圖。因為想畫所以畫圖。就是那種：啊─我好想畫出來啊～"的聲音迴響在腦中，讓人既苦惱（畫不出來、沒時間畫）又興奮（這個想畫、那個也好想畫）的心情啊─創作不是我生命中的全部，卻為我的世界增添了夢想與色彩～

尋仙（左）／《幻想三國誌4》南宮毓
雖然說不弱氣就不像南宮毓了...不過就是心血來潮想畫畫認真強勢點時的南宮小弟。
是說我對南宮小弟的私心在這張上面很明顯地滿載阿～即使已經看不出來是在畫誰了（喂）

瑤瑛（左下）／瓏瑾生母，本為上一任祕寶守護者的瑤池龍女，後嫁進海龍宮的龍后，被封為瑤瑛宮主。我好像偏好把配角畫的較華麗...大概是因為如果主角太華麗會畫到我自己哭出來吧（瓏瑾就是血淋淋的例子）但簡單的造型畫太多次就膩了...這也挺頭大的

歸還（右下）／《哪吒鬧海》的動畫...是我心中永遠的經典阿！尤其那段雷雨中自刎，不論是張大眼睛看著李靖舉起劍時那一聲「爹爹！」還是決定扛起一切時的對話「您的骨肉我還給你，我不連累你。」到抹頸前一刻對天大吼那一聲「師父～!!!!!」每次看都覺得好心痛...但又超愛重看這一段（喂

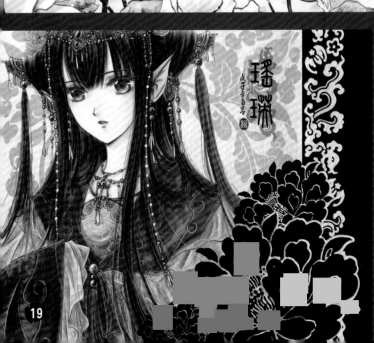

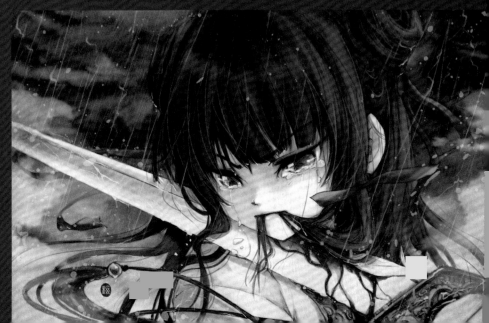

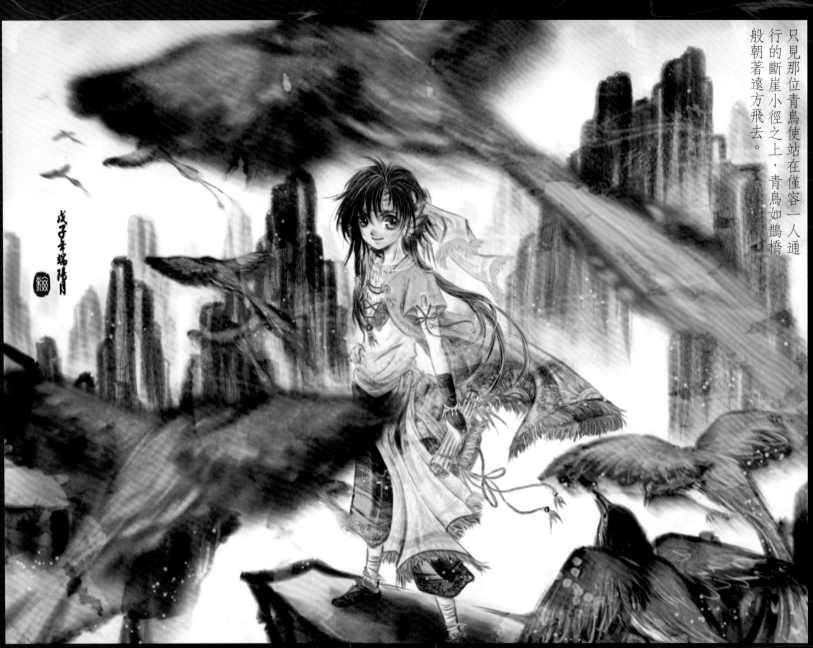

只見那位青鳥使站在僅容一人通行的斷崖小徑之上，青鳥如鵲橋般朝著遠方飛去。

空山飛馭道／藍吉。青喜之弟，鵲族族長繼承人。興趣是在任務途中順道記錄並繪製風土民情地圖。紅眼取自藍鵲那紅嘴紅爪的意象

梅：對於未來的規劃有甚麼具體的目標嗎？

：因為短期內畫圖依舊是下班後的休閒興趣，所以目前並沒有想太多，畢竟計畫永遠趕不上變化嘛⋯但這一年的目標會先放在繼續趕【藍吉繪卷一】的稿吧⋯雖然原本預計是2011暑假要出的個人繪本卻開天窗了，希望2012不會又二度天窗⋯【藍吉繪卷】預計是走民族風接著如果還有下一本繪本應該緊接著來畫秦漢古風吧～想畫的東西越來越多了真的畫得完嗎？

梅：最後，請梅對Cmaz的讀者們說句話吧＾＾

：那個⋯雖然我的廢話總是特別多（然後網站回覆卻常常欠過年），畫風和題材又頗為冷門⋯但還是要對不論是初次見面或是已經認識的大家，說句：今後還請繼續多多指教！

舞墨者／"舞墨者"非特定角色名，而是一種地府職稱，出現時總是一襲黑衣，臉上覆蓋著魂帛。實際長相和身分不明，共通點就是體內留著黑血。舞墨者將自身黑血化為魂氣，因為狂舞姿態如同空中舞墨得名。多位舞墨者共舞的墨舞陣可鎮壓大規模的鬼怪。

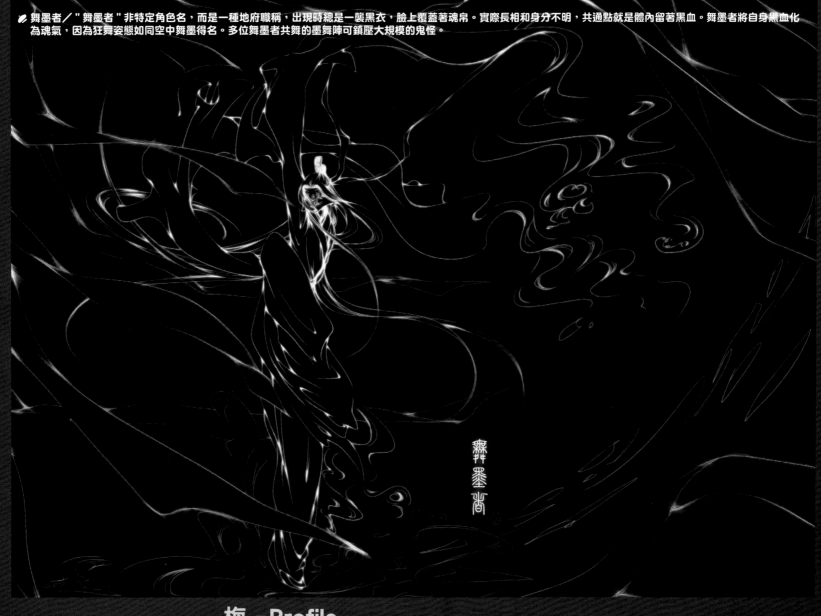

梅 –Profile

畢業 / 就讀學校：
國立成功大學工業設計研究所

啟蒙的開始：
繪圖的起點來自小學看到金庸武俠小說插圖後，忍不住拿起墨筆跟著臨摹（雖然畫出來的成品慘不忍睹），從此就迷上看著腦中角色在筆下呈現時的感動了。

其他：
雖然目前從事的是和繪圖無關的工作，但有靈感時就想拿筆畫下來這件事早已刻在骨子裡，是永遠難以捨棄的小小休閒興趣吧。

個人網頁：
夢梅令　http://ceomai.blog.fc2.com/

Painter × Coser

Twins!! 雙貓屋訪談

夢想就是...一起創作一起成長:)

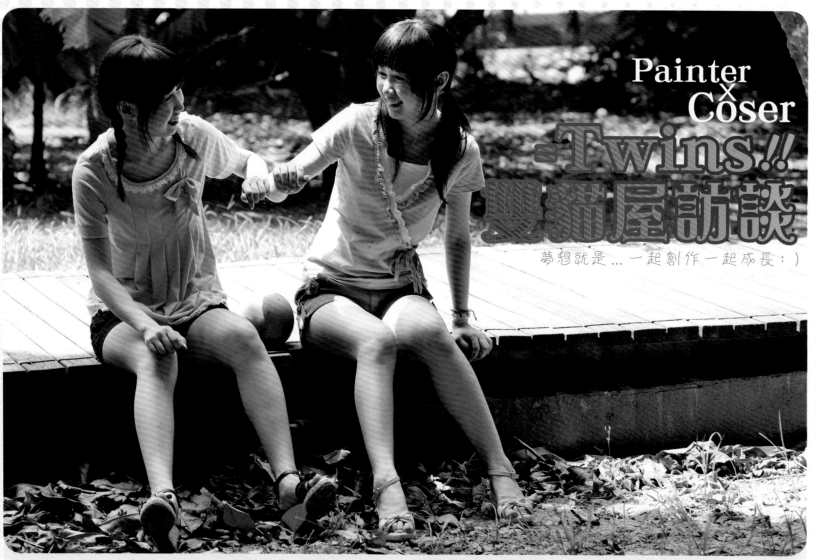

平常喜歡打扮得差不多，現在買衣服都喜歡選同款不同色或相似的服裝，長大就比較不好意思穿一模一樣啦～

在臺灣，有許多熱愛繪畫的人們，同時也熱衷於參與ACG相關活動，今天Cmaz要介紹給大家的，正是喜愛繪畫並且專精於Cosplay，他們不但是Painter也是Coser，更是一對超可愛的雙胞胎！

這對雙胞胎「大小喵」就和他們的創作一樣，給人一種溫馨療癒的感覺，「夜貓」和「喵依」不但長的相像，興趣和專長也幾乎一模一樣，他們能動能靜，喜歡繪畫、喜歡Cosplay、也喜歡手工藝，對於兩邊的創作也都非常努力且樂在其中，一旦決定開始做了就一定是做到最好。

現在，就和我們一起來看看大小喵是如何兼顧兩者，並實踐與經營自己的夢想吧！

喵：「雙貓屋」是兩位的社團名稱嗎？當初成立的機緣是什麼？

大喵：是的，雖然先前有和朋友組社團，到2011年才開始以『雙貓屋』為名進行兩人創作！我們從小就喜歡彼此分享創作，也漸漸地開始嚮往著將我們的創作分享給更多人，所以決定創社團來圓夢啦:D

2010 年 7 月《我愛台灣！》(夜貓)
灣娘周邊小卡用圖，試著畫了與灣娘有關的動物…灣娘真的好可愛！

I ♥ 台灣！

喵：聽說夜貓和喵依是不折不扣的雙胞胎，對於同人創作也都十分熱愛，請問兩位拿手以及負責的項目分別有哪些呢？

大小喵：我們是貨真價實的雙胞胎唷～雖然是雙胞胎，但對於繪畫的拿手領域卻不太一樣耶（笑）說到不同…就是喵依比較擅長畫美少女，而夜貓比較擅長（也比較喜歡////）畫男性，所以很明顯可以看出兩人在創作上的區別！然後我們沒有特別區分負責的項目呢～基本上都是各畫各的，但偶而也會來合作畫一下 XD

喵：兩位除了漫畫創作，也非常擅長 Cosplay，那在一開始接觸同人是由哪個部分入門的呢？兩邊同時發展的狀況下，是否有遇到什麼困難？

大小喵：一開始接觸同人還是以漫畫創作為先，Cosplay 也沒晚多少就開始接觸 XD 畢竟兩邊都是興趣所在，我們喜歡做衣服跟道具，也喜歡畫圖，也沒有說遇到甚麼困難，只是有時會掙扎時間要分配到哪邊（常常覺得時間不夠用…-_-；），基本上是以漫畫為優先，不過還是很貪心的想兼顧兩邊的創作////

2010 年 12 月《The King of CAT!》(夜貓)
原創人物摩卡與謬可，因為很喜歡貓，所以添加了貓咪的元素。

Mocha.Castella 12years.165cm
Milk.Castella 12years.143cm

在場次活動幫讀者簽繪的照片，有時會以 COS 的姿態來顧攤 XD

喵：大小喵經常活躍於同人場，是什麼機緣讓您接觸這塊領域的呢？這對您的漫畫創作又帶來什麼樣的刺激與成長？

大小喵：說活躍也還好啦哈哈哈～一開始是透過國中的學姊介紹才知道同人活動，第一次參加就開始嚮往擺攤販售自己的作品，同時也愛上了 Cosplay////直到幾年前我們才有了時間可以組社團進行創作，在參加同人場的過程中，因為不斷的創作讓我們的畫技慢慢進步，也藉此認識到不少同好，能透過繪畫來交流互動真的很開心！雖然我們的畫技還差得遠，但會努力讓自己不斷進步的 XP

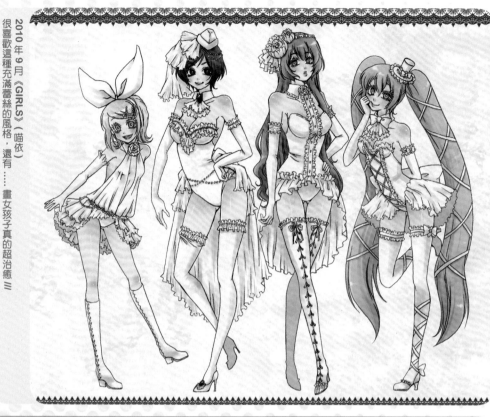

ㄟ：大小喵的畫風非常溫馨可愛，兩位在學生時代，都是由美術相關科系畢業的嗎？這樣的背景對您的漫畫創作有什麼樣的幫助？

喵：說溫馨可愛還真害羞∭∭∭雖然我們一個是美術系、一個是設計系，但其實在上大學前一直都是自學自畫，過去沒有美術繪畫基礎也是我們很殘念的一件事（艸）說讀相關科系有沒有幫助呀……應該算有吧！畢竟在這些科系能接觸到許多繪畫資源，也可以學到一些電腦軟體的運用，當然最重要的是能有一個良好的創作環境，從這些當中都讓我們在繪畫方面有不少的成長……ㅂ

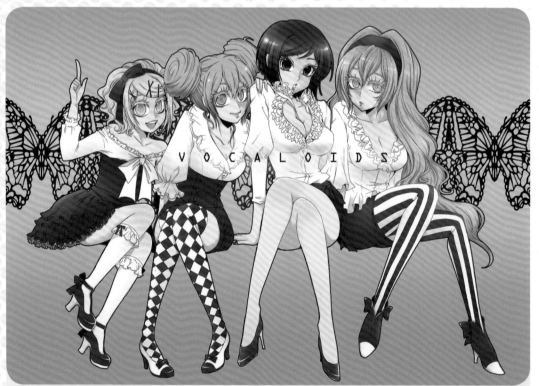

VOCALOIDS

2010 年 2 月《GIRLS》（喵依）在逛街看到的一系列服裝，忍不住想給 VOCALOID 的女孩子們穿。

MAGNET

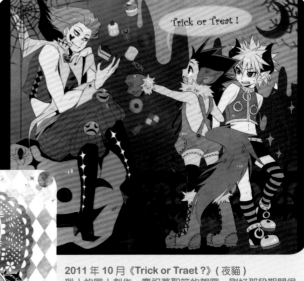

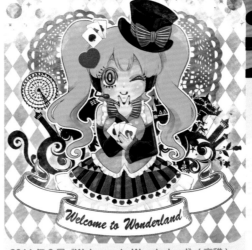

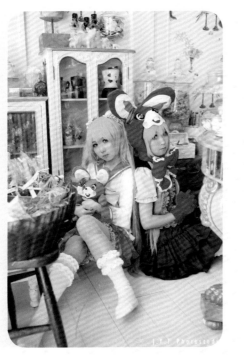

夜貓 X 喵依

2010 年 5 月《MAGNET》對我們而言 cosplay 也是創作的一環，最喜歡 COS 的角色非鏡音雙胞胎莫屬啦！身為雙胞胎就特別喜歡雙子角色 XD

2011 年 10 月《Trick or Traet ?》(夜貓) 獵人的同人創作，慶祝萬聖節的賀圖，剛好那段期間很迷獵人 XD。

2011 年 8 月《Welcome to Wonderland》(夜貓) 與友人一起出的 VOCALOID 撲克牌封面，經喵依重新排版後看起來更多彩繽紛 XP

2011 年 4 月《LOL -lots of laugh》初音的曲目中最喜歡的一首，這套服裝也是我們最滿意的作品。

げ：曾考慮在本業之餘，以漫畫創作作為第二事業嗎？如果是的話，目前有多少困難需克服的？如果不的話，又是為什麼呢？

大小喵：是的！雖然我們沒有信心能把漫畫當正職，但只要能像現在這樣進行同人創作，並與同好交流就很開心了！當然也很希望自己能接一些漫畫或插畫工作，讓更多人看見自己的作品////雖然目前有可能會因為本業而無法兼顧漫畫創作，但只要能有一點空閒的時間，隨心所欲地將心中的妄想（？）畫出來與大家分享也就很滿足啦 XD

げ：在「雙貓屋」中有許多精彩的 Cosplay，所有 Cos 服裝道具也相當專業，這些都是自行製作的嗎？對於服裝道具成本的問題，又是如何解決的？

大小喵：幾乎都是自己做的喔～這也是我們很自豪的地方：P 喵依喜歡做衣服就負責製作服裝，而夜貓剛好比較喜歡做道具就負責道具製作，相當愉快的分工合作哈哈！大家都知道玩 Cos 真的很燒錢～不過自己做真的可以省很多唷！而且也能夠做到自己想要的細節部分，享受那獨一無二的感覺真的很棒！

2011 年 5 月《めんま》(喵依)
未聞花名的同人創作，很喜歡這部作品，所以畫了女主角めんま，初次嘗試這種柔軟的上色方式。

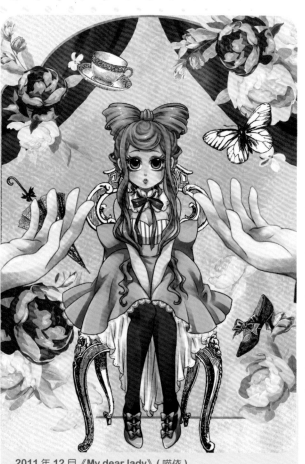

2011 年 12 月《My dear lady》(喵依)
迴轉企鵝罐的同人創作，很喜歡古典的風格，所已用了許多復古素材在其中。

ご：相信大家對可愛的雙胞胎都特別好奇，請夜貓和喵依各自說一下雙方的共通點與不同點吧！

大小喵：我們是"異卵"雙胞胎，雖然很多人都說長得很像，但看久都可以發現我們其實長得不一樣，80％相似而已 :D 大部分朋友都覺得我們的共同點就是打扮很像吧（噗）興趣是穿很像來混淆大家的視聽呵呵～說到不同，熟識我們的朋友應該都可以發現我們的個性其實真的不太一樣 XD 雖然平時夜貓都喜歡 cos 男生或較帥氣的女角，但個性上比較樂天派，就喵依（妹）的角度而言，有時相當的粗枝大葉（夜貓：喂！）；相反的，喵依雖然都是 cos 治癒系（？）女角，其實是很容易胃痛的類型，比較急性子，所以當胃痛遇上樂天型就…辛苦了::P總之～在各方面（？）喵依比起夜貓更像姊姊啦！

ご：對於目前台灣同人市場上的整體創作環境是否感到滿意？相較於日本，有沒有值得學習或令人期待的地方？

大小喵：其實…我們一直投入在自己的創作中，沒好好關心台灣同人市場環境如何二二（說出來好嗎？）現在動漫資源遠比以前豐富，讓台灣的同人活動參加人數一年比一年多，同好增加固然開心，但不要讓創作的同人創作才會發展得更好！就自己不要忘記那顆單純愛創作的心，台灣的讀者，一直很開心有支持我們的動力！有大家的支持真的是我們創作的動力！相較於日本，台灣在質與量上當然還差得遠啦～但台灣的同人還在持續發展，最重要的還是身為參與者的大家願不願意去支持，讓台灣的同人有動力變得更好！值得學習與期待的不就是大家對同人的熱情嗎？

2011 年 9 月《Dear》(夜貓)
原創人物摩卡與謬可的性轉換。

2011 年 8 月《LOL》(喵依)
很難得的嘗試將整張圖的完整度提高～因為很喜歡甜點，所以背景畫的很開心！

喵：很開心能訪問到大小喵，最後請和 Cmaz 的讀者們說句話吧！

大小喵：真的真的很開心有機會接受訪談 QQ/// 也很開心能讓 Cmaz 的讀者們能有個機會認識我們，也得以看見我們的創作！讓我們一同支持一同熱愛台灣的同人創作吧 XD

《雙貓屋》夜貓 x 喵依 小檔案

* 名稱：双貓屋
* 網頁：http://blog.yam.com/nightcat
* Plurk：http://www.plurk.com/meow_nightcat
* 簡介：前身社團為《甜蜜夢境》，2011 年以《双貓屋》名義出刊，由夜貓與喵依（大小喵）組成的兩人社團，以同人漫畫與 Cosplay 創作為主。目前繪圖創作都是因為興趣才繪製的，希望我們的畫技能夠更進步，也希望日後能夠接製一些插畫相關的工作！

* 作品歷程：

雖然平時都是以同人創作為主，但社團 LOGO 還是選了原創角色作代表。

2008	
CWT17	家庭教師《NG 愛麗絲》
CWT18	家庭教師《Celebrazione ─嘉年華》
	家庭教師《Coquetry》
CWT20	家庭教師《CLOTHES ★ PARTY》
	Vocaloid《WE ARE THE FAMILY》
2009	
CWT21	家庭教師《千羽鶴》
	家庭教師《40 度的戀愛》
	APH《妹控又怎樣？因為我是葛格呀！》
萬國阿囉哈	APH《夕日歸》
CWT22	APH《本大爺的弟弟世界第一 !!》
	家庭教師《二年七班澤田老師》
	Vocaloid《Our Days》
PF11	APH《Trick or Love》
NLN 敦親睦鄰大會	APH《Little Sheep》
CWT23	APH《Tauromaquia》
	APH《才、才不是蛀牙呢！》
2010	
CWT24	APH《Wie gestern》
CWT25	APH《Vergangen Tag》
	Vocaloid《奔向夕陽吧！VOCALOID 戰隊！》
極道亞★細★亞	APH《企業啊 稱霸世界吧！》
東西兄弟 ONLY	APH《芋家就是你家》
CWT26	閃電 11 人《稻妻幼稚園》
2011	
CWT27	VOCALOID《擁抱黑夜吧！VOCALOID 戰隊！》
CWT28	閃電 11 人《隊長變女生沒問題嗎？！》
CWT29	MAGI《請帶我回家》

聖
s.c

個人簡介

畢業／就讀學校：
南台科技大學

時光的都市／很純粹的只是想畫一些時空交錯的東西，平常就蠻喜歡這樣時代差異的感覺，嘗試畫了誇張的透視，整張圖畫起來很有趣呢！

小小的道具屋與小小的主人／今年想開始
的目標，就是動手畫一些場景，所以就生
出了這一張了。一開始只是想著畫一些
RPG 風的東西，結果畫著畫著就跑出道具
屋來了～不過賣的東西是乎少了點…

我家有個戰鬥奶爸／一直很想畫個類似機器人的角色…所以就畫了一張，雖然要說是機器人不如說看起來還比較像穿上緊身衣的肌肉男，不過也做了嘗試了，總之是跨出了一步啦！另外，這個機器人可是稱職的保母喔～雖然本性宅了點…

天空水都／嘗試畫高處的
背景，整張圖的透視也稍
微的比較特別一點，想畫
出那種" 感覺就快掉下
去"的圖，不過若實際站
在這種那麼高而且又只有
一塊玻璃支撐的地方，應
該會軟腿吧…

繪圖經歷

啟蒙的開始：
隱約記得幼稚園時畫
的長頸鹿

學習的過程：
如同陡峭的階梯般，有
時會一次爬上去，有時
這段階梯就如同懸崖
峭壁般不易前進。

未來的展望：
朝向這條無止盡的道
路繼續努力吧！

夜光精靈之城／難得以年紀小的角色作為主角（精靈蘿莉??），但這張圖還是以夜景為練習的焦點，在很多地方都是新的摸索與發現呢！

飛龍之城／偶爾也要畫個寵物（!?），
因為這樣，所以就誕生了這張交通工具
（!?）了～

繪師聯絡方式

http://home.gamer.com.tw/
homeindex.php?owner=etetboss0

個人簡介

畢業／就讀學校：
師範大學設計研究所

曾參與的社團：
月神工房、纂簡文齋、狐狸
神社補習班、非正常大學動
漫社、ABL

霧雨 魔理沙／當初應友人之需
求，畫了可當海報用的魔理沙，
為了配合她爽朗的笑容，背景也
就採用晴朗的天空，藉此配合來
展現魔理沙的活力～

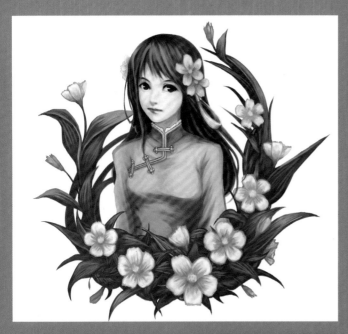

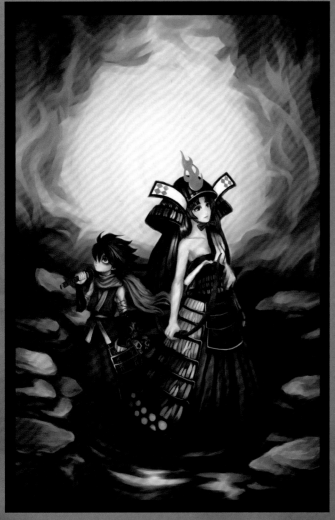

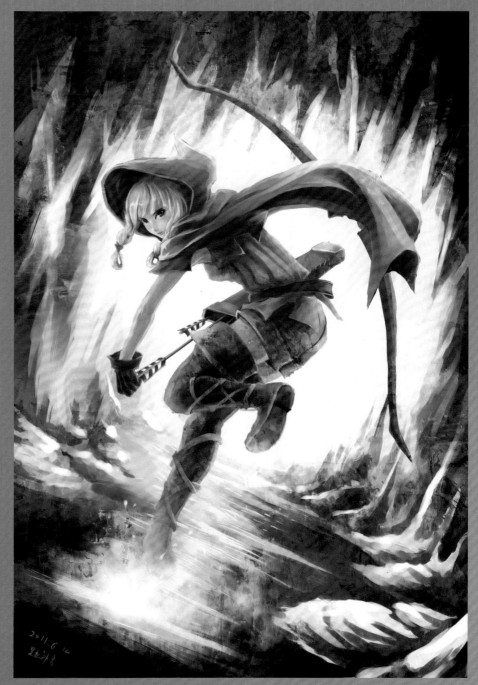

鬼助與虎姬（左下）／
VANILLAWARE 出品的 2D
遊戲，美術風格都十分亮
眼，而朧村正正是當時的新
作品，不知道自己是否可以
畫的像他們一樣，於是就學
著他們的用色畫了一張，後
來還做了一個畫法教學呢～

灣娘（左上）／那個時候
APH 非常的紅，為了愛台
灣～當然也畫了一張灣娘，
我喜歡像韓國網路遊戲那
樣略帶寫實的插畫感，所
以決定把灣娘畫的如此～

精靈弓箭手（右）／為
VANILLAWARE 社 新
作品的角色，遊戲還沒
上市喔，友人很喜歡我
畫 V 社作品的圖，於
是這張就誕生了，想表
現其矯健的身手，在洞
窟中穿梭的身影。

✏ 慧音與妹紅／東方算是我個人畫過最多圖的同人作品，因為慧音的名字中有個音字，所以我第一個就對她產生好感，也常畫慧音～後來就變成大家都找我畫慧音了～友人希望封面可以花一點，所以～我就畫花啦～

✏ 女教皇／很喜歡真名法典 2 女主角的衣服，故拿來當作女教皇的衣服基礎，另外加上頂帽子，後來為了繳交學校作業，就又加上了字體宇邊框，就變成這樣了～

繪圖經歷

啟蒙的開始：
畫圖的原點為七龍珠，於國中時期接觸了皇家騎士團 2，迷上吉田明彥之後，開始由漫畫轉向插畫。

學習的過程：
原就讀輔仁大學哲學系，於大二期間轉系至輔仁大學應用美術學系，開始學習電腦繪圖，目前仍在河馬畫室努力學習繪圖中～

未來的展望：
希望能接到插畫的案子！

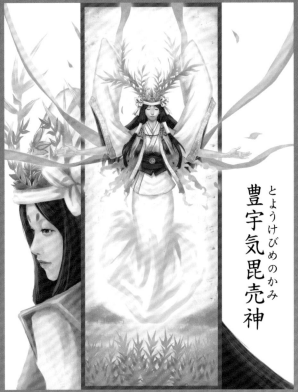

豊宇気毘売神
とようけびめのかみ

🖊 豊宇氣毘賣神／今年日本的大海嘯重創了日本東北的農田，友人決定找我畫一些祈福的圖，當下就想到豐受大神，期望豐受大神的降臨，讓農民早日豐收。在服裝方面加了各式的稻穗裝飾，尤其是外衣的稻穗垂擺，更是個人滿意的地方～

🖊 瞳色之鄉／作品名稱為自創的小說，圖中的當然就是故事的女主角，想表現女主角在失明後，在回憶中追尋著影像的感覺。記憶源頭的兩岸，延伸著逐漸消失的過去身影，女主角正逐漸的無法在夢中看見事物。

其它資訊

曾出過的刊物：
塔羅牌本、東方系列
為自己社團發聲：
大家好～我的社團是月神工房，由大學好友閑月跟我組成的～請大家多多指教！

紺菊肖像的繪畫過程

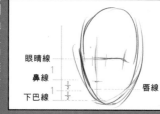

Step 1

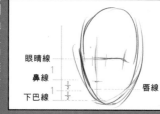

首先畫一個倒過來的雞蛋形狀，然後開始畫比例分佈線，這時候先抓眼睛線的位置出來，這樣臉部五官的位置就可以全部抓出來了。眼睛位置我覺得隨意所以不畫出比例，另外附上我打稿時用的筆刷參數給大家參考。

眼睛線
鼻線
下巴線
唇線

Step 2

之後把五官畫出來，把輔助線擦掉，因為紺菊有嘟嘴，所以稍微把唇線提高哩。畫出了一個好看的表情，作畫動力就增進不少。

Step 3

接著我會先把人耳畫出來，因為人耳不畫出來的話，脖子的位置就不是很好抓，反正之後會被頭髮遮住…

耳線，耳朵上緣對上眼線，下緣由眼睛線位置自由

Step 4

接著是畫髮型，並調整整體感，畫髮型的時候我會再開一個圖層專門畫髮型，畫不滿意就刪掉圖層，此外我會稍微把筆刷調大，然後亂撇，這樣容易有偶爾畫出美妙一筆的驚喜。

Step 5

既然是畫肖像，那就至少畫到胸口吧，也正好可以畫到她的特色。

肩膀線跟鎖骨在同一條橫線上

可以先將身體厚度畫出來，之後手臂的粗細會較好決定

Step 6

一樣，怕畫不好，開新圖層畫衣服。

Step 7

在所有線稿下方再開一個新圖層上底色，上底色就會底色哩，我使用的是筆，需要混色哩，參數如圖，輕輕塗抹就有混色漸層的效果。

Step 8

底色上完，圖就完成大半了，剩下的就是蓋色跟去線了。

Step 9

開始整理線，把素體跟衣服干擾的地方給擦掉，想保留草稿的要在這之前先另存完整的線稿了，厚塗通常無法保留完整的線稿，並且開始規劃蓋色圖層的順序，附上我的給大家參考。

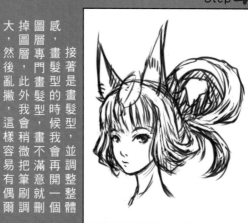

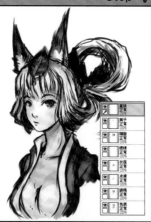

Step 11

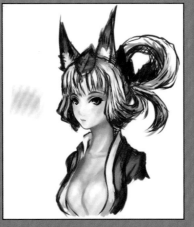

開始上皮膚，這時候底色就發揮作用了，左手壓ALT鍵，一邊吸色一邊用筆塗去蓋線，並控制力道畫出漸層來，把色塗柔。嘴巴的接合線要保留，個人覺得最難表現的就是臉部的腮紅，粉紅暈開需要多多嘗試，同時把臉的鼻線等底線擦去。

Step 10

畫出好的表情，作畫動力加一倍，眼睛更是靈魂之窗，當然要畫的仔細，為了怕線稿干擾，所以把線稿的透明度暫時調低，用的筆刷是筆跟蠟筆，銳利的地方用蠟筆，漸層混色的地方用筆跟噴槍（預設）都可以達到效果，眼白的地方用鉛筆加光亮點。

蠟筆
筆
鉛筆
皆以中間色調當色底，鋪完後在上面加亮色與暗色。

Step 13

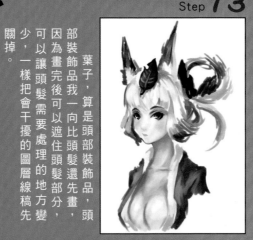

葉子，算是頭部裝飾品，頭部裝飾品我一向比頭髮還先畫，因為畫完後可以遮住頭髮部分，可以讓頭髮需要處理的地方變少，一樣把會干擾的圖層線稿先關掉。

Step 12

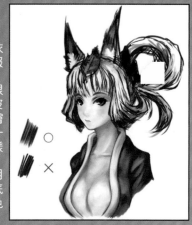

衣服，跟皮膚一樣，用底色吸顏色去鋪，筆觸建議用平行筆法，比較容易互相吃色造成混色，上完一樣把會干擾的底線擦掉。

Step 15

畫完後發現獸耳的部分看起來不太對，這時候就是分圖層的好處了，開始詢問意見，然後做局部修正。

Step 14

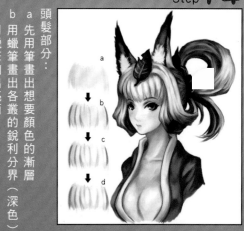

頭髮部分：
a 先用筆畫出想要顏色的漸層
b 用蠟筆畫出各叢的銳利分界（深色）
c 用蠟筆加出亮面
d 用筆吸深色開始做周圍的柔化漸層

完成

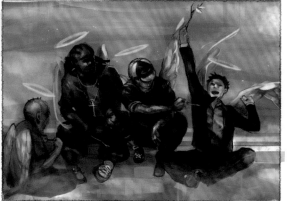

Mary maru
瑪莉丸

個人簡介

畢業 / 就讀學校：
銘傳大學
曾參與的社團：
臥舖樂團
個人網頁：
http://urlzoomr.cc/
JIJDy
噗浪：
http://www.plurk.
com/mary0709

📎一天來回機票／無論你在
何時起行，永遠都能知道
自己該去哪裡。

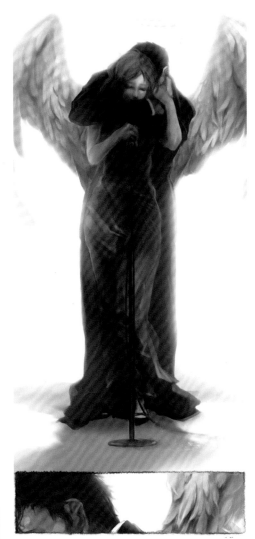

繪圖經歷

啟蒙的開始：

當自己開始形成創作意識的契機，是在看到了 Luis Royo 這位西班牙插畫家的作品之後。

學習的過程：

從鉛筆開始的路應該是每人的必經。一直以來都認為繪圖不是一條很容易學習的路，在開始慢慢學會淡彩上色之後，卻又深深被厚塗所吸引，至今也一直不斷地自我檢討上色及構圖的方式。受到大學老師的鼓勵開始嘗試一些個人理念的創作後，發現把概念帶進圖像裡，又是另一個非常需要時間與心力的學習。

未來的展望：

希望有機會能繪製一些以連貫劇情為主的療傷系插畫集。

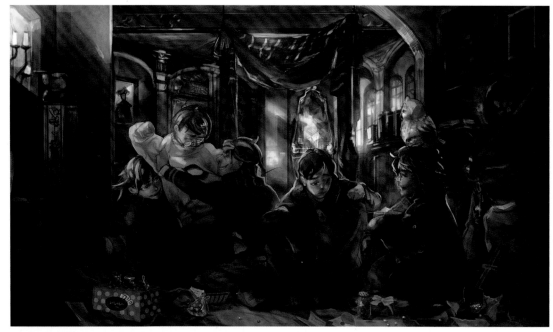

🖊 **第一年聖誕節**／小說哈利波特裡，可憐的哈利
第一次過聖誕節的情景。看完 HP7-2 之後，對
同人的生產慾望暴增！石內卜最棒了：'-)

🖊 **圖書館管理員**／一位在圖書館櫃台工作的好友很滄
桑的說了一段關於圖書館管理員如何與安親班 7 歲
軍團地方暴動奮戰的血淚史，我決定借鏡這個悲壯
的歷史題材（？）來進行這次的主題~:'-(

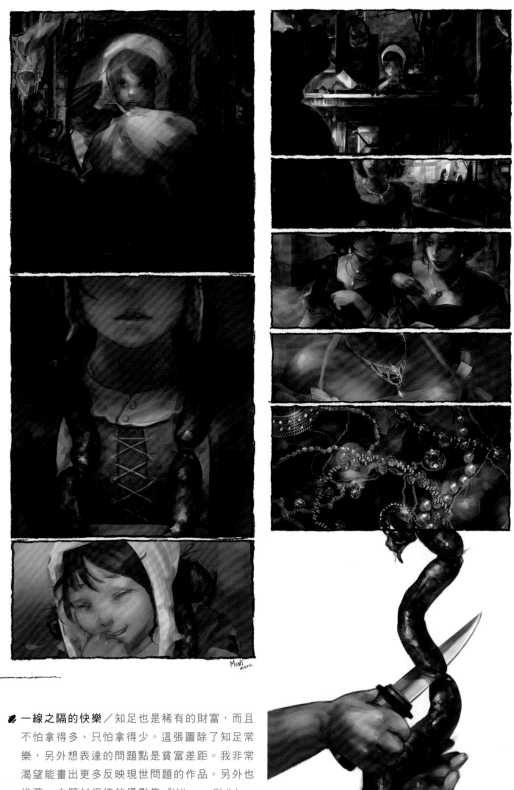

✒ 一線之隔的快樂／知足也是稀有的財富,而且不怕拿得多,只怕拿得少。這張圖除了知足常樂,另外想表達的問題點是貧富差距。我非常渴望能畫出更多反映現世問題的作品。另外也推薦一本題材很棒的攝影集《Where Children Sleep》。

✏ 風的重量／小小的作品只是想作一個
小小的提醒：好好感激並珍惜生命中
每一位重視過你的人，你會在他們消
失之後的城市裡，更堅強的繼續走下
去。（並不是我第一個創作的小短篇
作品，但下筆時卻意外的有些吃力，
在筆觸上花了不少時間。）

🖌 Lily／一直覺得自己對人物繪製非常生疏，但我依舊很喜歡畫人物~

🖌 林間蠶腹／比較早些時候畫的劇情漫畫，原本預計畫一篇中長篇故事來滿足自己對時代劇劇本的渴望，結果因為架構好難鋪陳，到現在還是沒有完成它…

其它資訊 - 曾出過的刊物

百鬼夜行抄 - 逢魔繪 （合刊）

為自己社團發聲：目前正在參與中的同人社團《百鬼夜行抄》，下一期陣容會更加堅強！我也會好好努力的！

緋華

Hihana

遙之空／緣之空的悠與宵，個人最喜歡的雙子。公主抱真的很棒，不過也讓我傷腦筋了一陣子。這也是第一次邊畫圖邊被自己的圖閃（笑）。

個人簡介

畢業／就讀學校：
國立虎尾科技大學

曾參與的社團：
虎科 ACGN 研究社

個人網頁：
http://ookamihihana.blog.fc2.com

Plurk：
http://www.plurk.com/x1gp03

PIXIV：
http://www.pixiv.net/member.php?id=578310

巴哈小屋：
http://home.gamer.com.tw/homeindex.php?owner=x1gp03

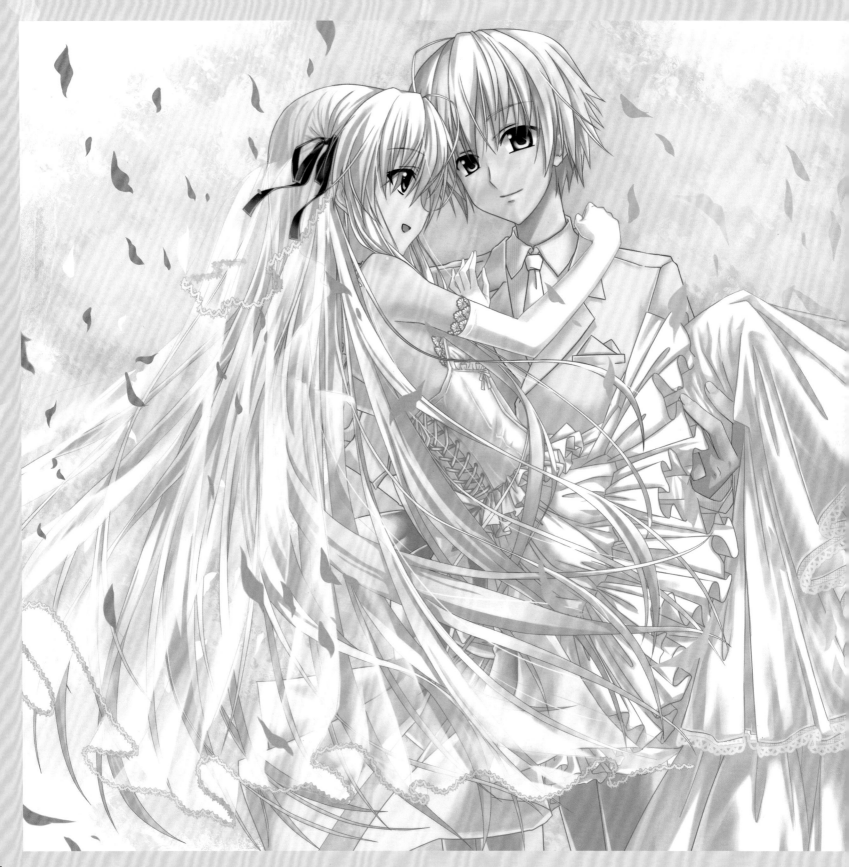

繪圖經歷

啟蒙的開始：
第一次接觸七龍珠，便開始動筆畫圖。

學習的過程：
自主練習，學習自己喜愛的繪師畫法，看些網路上的教學。

未來的展望：
期望有能力創個社團，有幸接到相關的插畫工作。

📝 台灣／受到之前的萌化地圖的風氣，也畫了一張台灣地圖。以 AHP 的香灣做為代表人物，一起愛台灣吧！

📝 魔法少女／魔法少女小圓的主要角色齊聚一堂（除了某隻不明生物）。一口氣畫這麼五隻角色，對我來說果然還是有點吃力，不過畫的很開心。

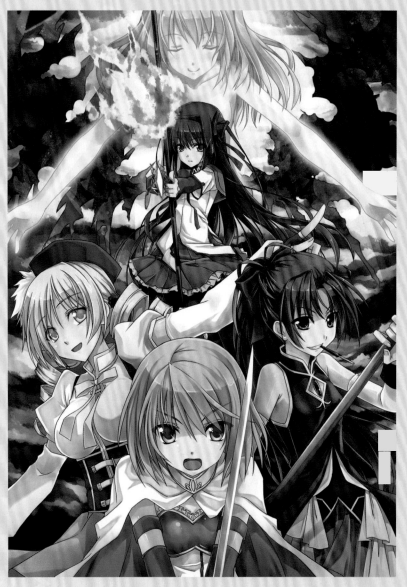

貓耳F子（左上）╱SD鋼彈Online裡的
角色副官F，造型以及無口的個性頗吸引
我的。"鑽頭"髮型加貓耳，感覺還滿新
鮮的。

南瓜家族（右下）╱萬聖節圖，吸血鬼X
巫婆X南瓜團，某種意義上還真是畫南瓜
畫到怕。很意外的是西裝褲畫的還頗滿意
的，巫婆帽加上兔耳也很喜歡。

南瓜娘（左下）╱因應萬聖節而畫的圖，
試著擬人化南瓜。南瓜不切開來，永遠不
知道裡面的樣子，至於切開來的斷面，就
別太計較了。

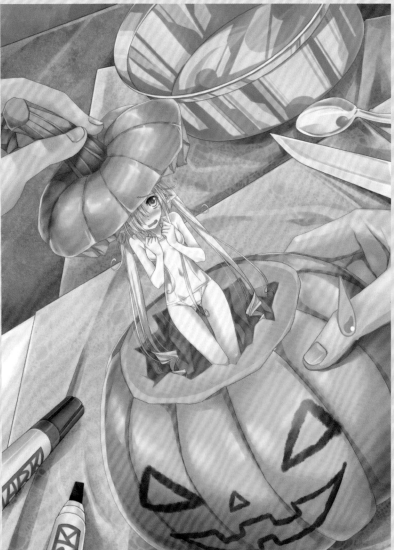

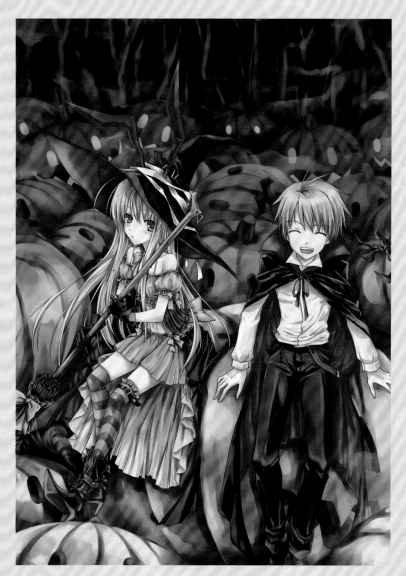

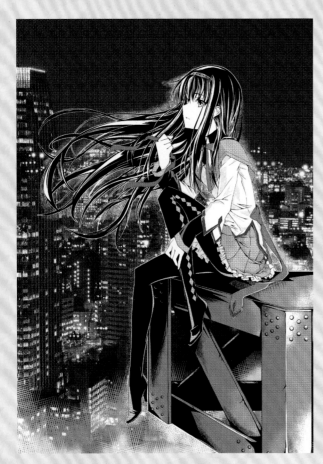

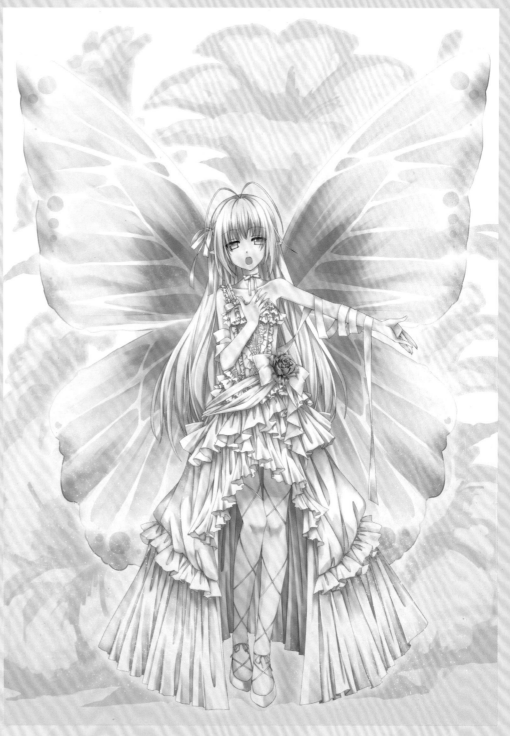

絕對不會忘記／受魔法少女小圓的劇情感
動，其中最喜歡的角色就是小焰，一心只
為朋友而奮鬥深深吸引著我。圖以貼網的
方式下去畫，背景也讓我傷腦筋了許久，
最後還是藉著 PS 的威能完成。

蝶／原創的蝴蝶歌姬，這次想嘗試畫出夢
幻的感覺。畫服裝跟蝴蝶翅膀時，參考了
不少素材，最後還是有畫出期望的感覺，
算滿欣慰的。

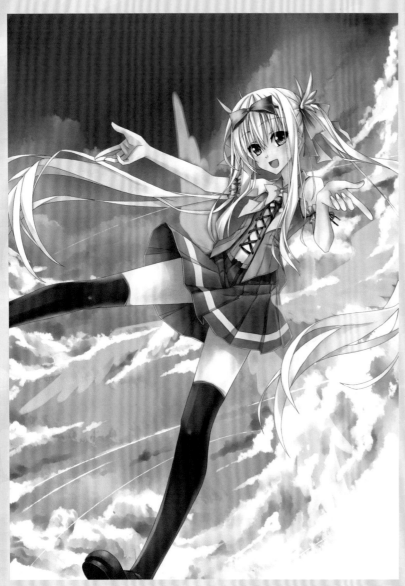

翔翔／為學校社團設計的原創角色 -
Snow，角色其實是鴿子的擬人。畫天空
很愉快，彷彿世界都變寬闊了。

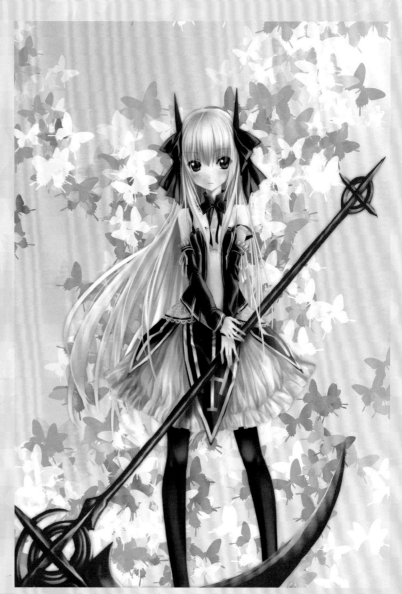

Thanatos／原創角色，包含了滿滿的個
人偏好。試著以無線的方式做畫，果然還
是有點挑戰，顏色若沒控制得好，就會導
致邊界模糊不清。研究畫法果然很有趣。

個人簡介

現職:
遊戲公司 2D 美術設計

關於紃香:
愛看漫畫、喜歡漂亮精緻的插畫,深深著迷 BJD 娃,除了電繪,還兼職上娃妝、縫娃衣的大女孩。笑稱自己透過設定娃的名字、性格、背景、環境的腦練過程,讓自己能夠把一個接著一個的思想泡泡,變成創作的靈感。

個人網頁:
http://junhiroka.blogspot.com/

聯成電腦
www.lccnet.com.tw

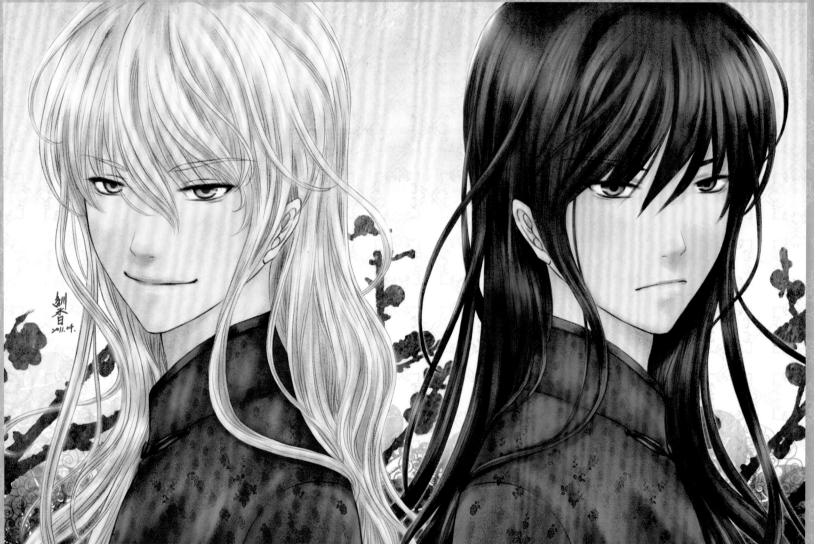

綻／金髮兄 v.s 黑髮弟完成!故事想好很久卻一直到今天才畫出來的兩兄弟,真是抱歉啊對你們…(咦)

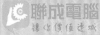
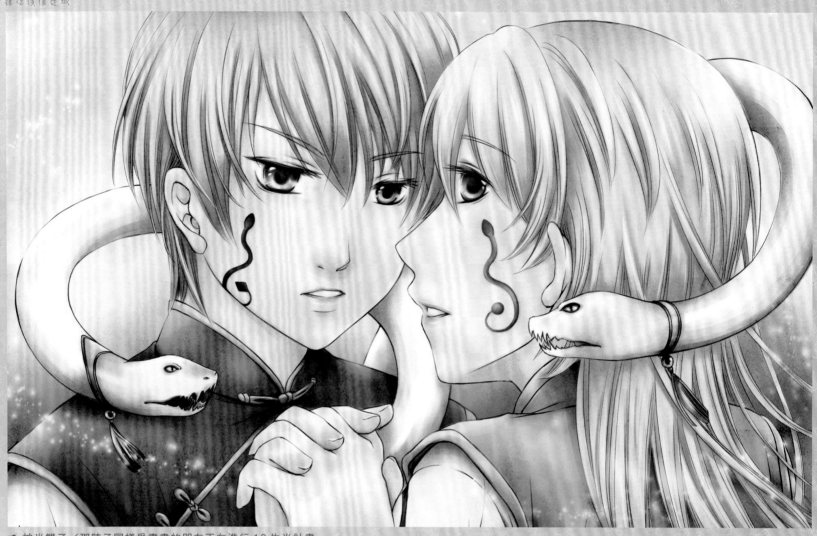

🖊 蛇肖雙子／那陣子同樣愛畫畫的朋友正在進行 12 生肖計畫…

🖊 Deer*4／幫線上唱歌的朋友所畫的樂
團成員圖！（樂）。聽完大家的歌聲覺
得都各有風格，所以服裝＆造型決定分
開設計，保留小裝飾＆小麥 ♥。不同時
段畫的，意外擺在一起還變成新圖！

繪圖經歷

啟蒙的開始：
從幼稚園就開始喜歡畫畫，一開始繪畫之路並不被家人認同，直到高中時期終於爭取到父親的支持，參加轉學考進入美術相關科系就讀。這時期她的作品仍以手繪為主，到大學階段才開始接觸電繪。

學習的過程：
隨著 CG 逐漸成為創作的主流，開始也嘗試利用繪圖軟體進行創作，並報名聯成電腦 Painter 課程，卻在適應繪圖板和數位筆的過程遭遇很大的挫折，一度中斷創作數年，直到工作後遇到同樣是聯成學員的同事煥煥，在她的鼓勵下，才又開始嘗試 CG 創作，並在聯成電腦技術論壇發表作品，深獲網友的好評。之後參與東方月老師的「圖聚」分享作品，在老師的引荐下，獲得替出版社繪製童書封面的機會，多方面磨練自己的技巧。

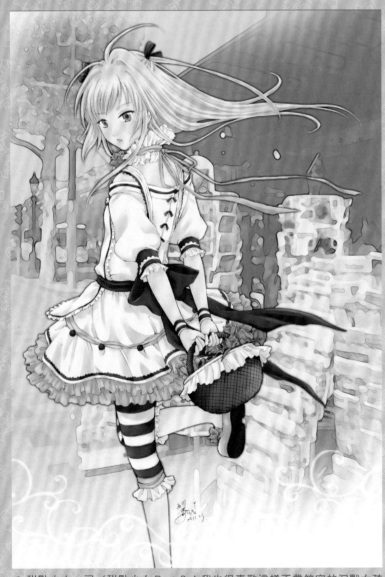

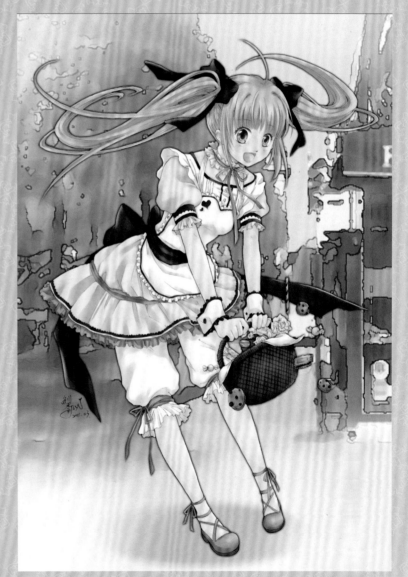

✏ 甜點少女－司／甜點少女 Part.2 ★我也很喜歡這樣不帶笑容的沉默女孩兒呀…雖是一系列，但稍微把衣服做不同的設計，薄荷色洋裝給人甜而不膩的感覺吧？

✏ 甜點少女－奇諾雅／甜滋滋的少女圖~(陶醉)。那陣子感覺快被男人們(?)壓著喘不過氣來！「好想畫軟綿綿的女生啊!!」於是…甜點少女就誕生了!(笑)

繪圖經歷

未來的展望：

雖然創作的題材多元，但是仍然偏好美少女的創作題材，因為「女生軟綿綿，很可愛，畫起來很開心。」反觀男性題材，往往面臨「不夠帥，不夠有型的苦惱」。非常喜歡「薄櫻鬼」原畫者オフィシャルサイト精緻、細膩風格的紲香，期待自己有一天也可以畫出勻稱健美，不扣釦子更帥氣的男性題材。

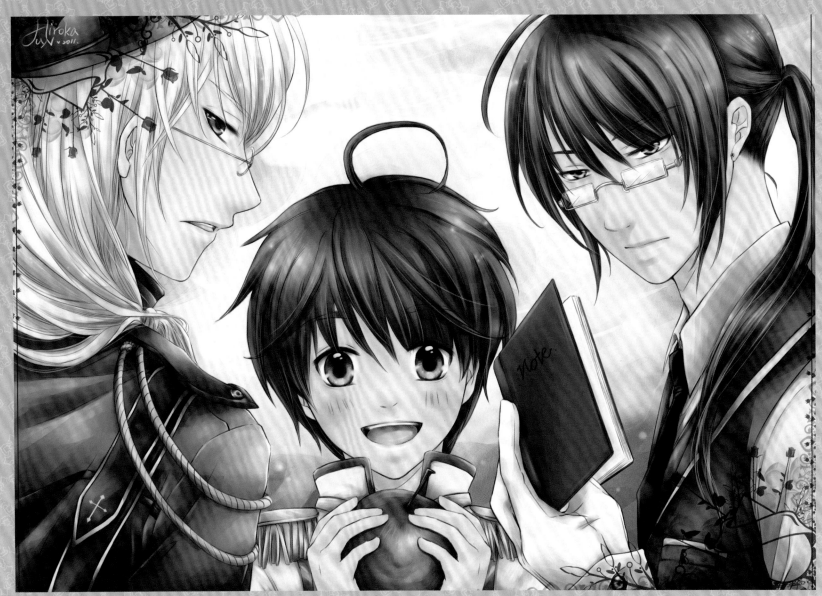

✎ 王國物語／大學時期以同學為藍本設定的人物組成——王國物語 ♥ 主題是小王子（中）＆執事／隨從（右）＆大賢者（左），初期設定其實都是女孩子，後期因我私心自動性轉了！(捧頰)

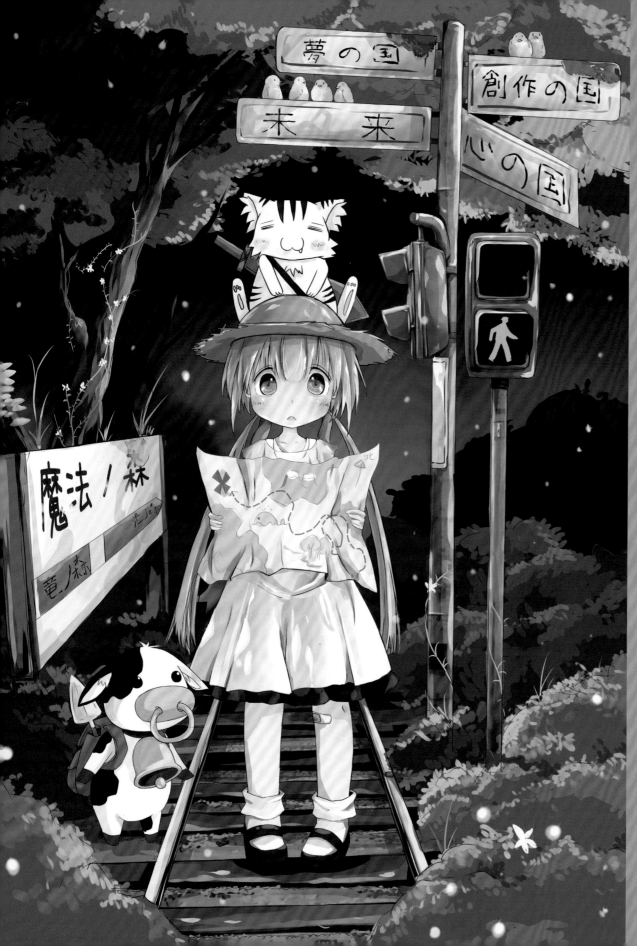

櫻庭光

個人簡介

就讀學校：
屏東教育大學美術系
其他：
聯成電腦優秀學員。
個人網頁：
http://www.pixiv.net/
member.php?id=1423422
Twitter：
http://twitter.com/#!/
loveind og

✍ 旅行（原創）／小時候開始接觸美
術，但美術其實領域很廣！創作就
像一趟永無止盡的旅程，在旅程中
或遇到各式各樣不同的夥伴一起朝
目標邁進，也會遇到十字路口，通
往不同的創作路程！但怎麼選擇並
沒有標準答案只有勇敢的向前！

繪圖經歷－啟蒙的開始

美術科班出身的櫻庭光，開始插畫的方式和大部分人沒有兩樣，國中開始畫在課本上塗鴉，開始接觸漫畫、動畫，偶然在網路上看到日本插畫家的網站，為自己開啟一扇門，從此投入動漫創作，越畫越多，越畫越有趣。最早發表作品是在日本著名的插畫社群網站 PIXIV，當時除了貼作品，什麼都不會的櫻庭光，竟然也因此認識一批日本同好，因此他最最早的同人活動，都是加入日本的同人刊物，直到高中時期，才知道台灣也有同人活動。

📎 夏日諏訪子（同人）／炎炎的夏日，在家裡好熱，好想泡在舒服的冷水裡，
　　旁邊還有綠意盎然可以在遮蔽艷陽的樹林，享受夏日時光！用了東方的諏
　　訪子（青蛙），青蛙常常泡在水裡，在夏天真的是一大享受呢！

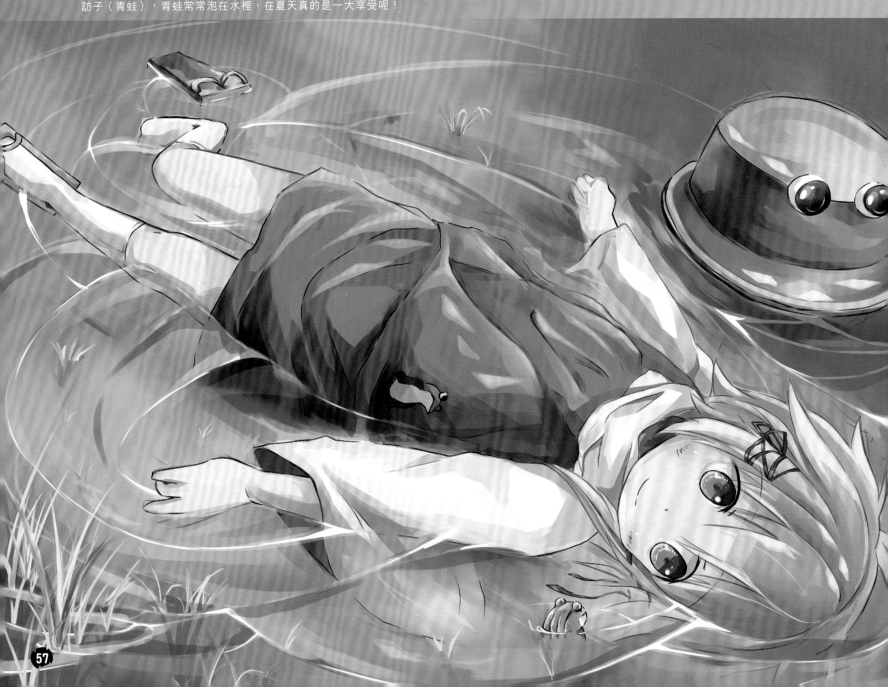

繪圖經歷－學習的過程

高中時期是繪畫基礎養成期，當時的美術老師對於櫻庭光有著非常大的影響。

「當時的老師經常以諷刺的表情批評學生的作品，給的分數很低，還要求學生下課後留下來練習，高一覺得這個老師真的很白目，但是經過三年的訓練，到了高三反而很感謝老師，替自己打下很好的基礎。」

大一的時候櫻庭光選擇進入聯成電腦學習 painter 和 3dmax，希望透過電繪的鍛鍊和 3d max 透視和立體的建模功能，讓自己的作品能夠有更立體、多元的表現。在聯成的訓練，對於櫻庭光來說，最大的收穫是掌握了 painter 的使用技巧，透過繪圖板、數位筆和 painter 豐富的筆刷工具，能夠更自由的創作，並觸類旁通的學會使用其他繪圖軟體。現在櫻庭光通常會使用 EX ILLSTESTUDIO、COMICSTUDIO、SAI 和 PAINTER 這四種軟體進行創作，透過不同的特效和筆刷，創作出想要達到的效果！

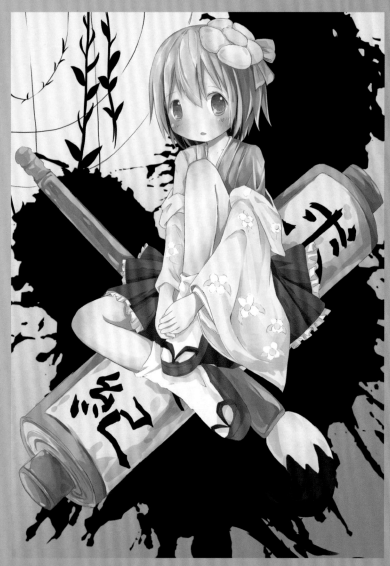

塵封的歷史（同人）／歷史是過去發生過的事，滿喜歡讀歷史故事的，因為很有趣，又可以增廣見聞！感謝那些記錄歷史的人們！畫了東方求文史記中的卑田阿求，用了墨汁風的背景想來增加出一點古典和神祕的氣息！

淡色蘿莉（原創）／之前一直畫的圖背景都是深色的，這次想用淡色來表現所以我想來畫一張比較偏淡色系的圖畫，所以我選定了這個主題，用淡色系的方法呈現，但一開始畫的真的很不順，因為淡色真的難以控制呢！

繪圖經歷－未來的展望

曾經在電腦上跟著日本藝術系友人一起上過課的經驗，給予櫻庭光很深的刺激。他對於日本札實的教學內容印象深刻，以出國留學為目標積極準備中。因為只會口語日文，所以要好好學日文，因為以插畫家為目標，所以認真練習中。期待自己成為台灣的POP，以100%的萌度感動每個欣賞者。

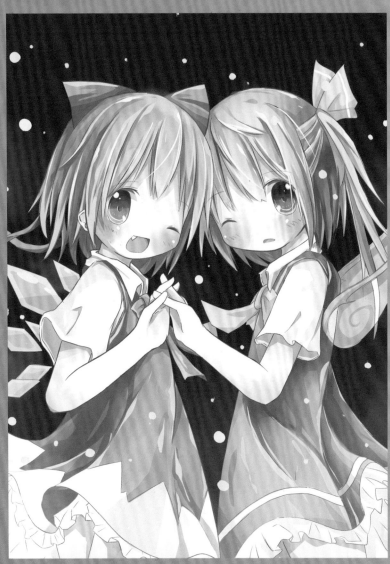

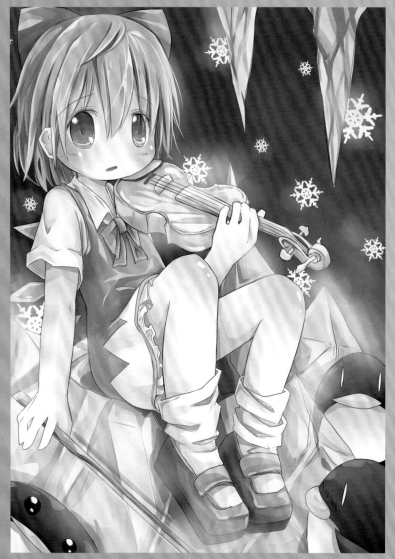

✎ 冬之戀（同人）／東方是個很棒的作品，裡面的角色都很有特色！最喜歡裡面的琪露諾，在ＰＩＸＩＶ還和一群朋友互相在圖上標了！"作者はチルノ馬鹿"這個分類！這張的主題，琪露諾與大妖精的百合也是我們常畫的題材！

✎ 冬之曲（同人）／這張圖是想要顛覆一下琪露諾這個笨蛋的印象，想要畫出一個感覺比較有氣質比較不一樣的琪露諾，一開始畫時一直在想背景要怎麼做，之後朋友建議我用了幾乎不開的特效圖層，效果很喜歡！但操作上還待加強呢！

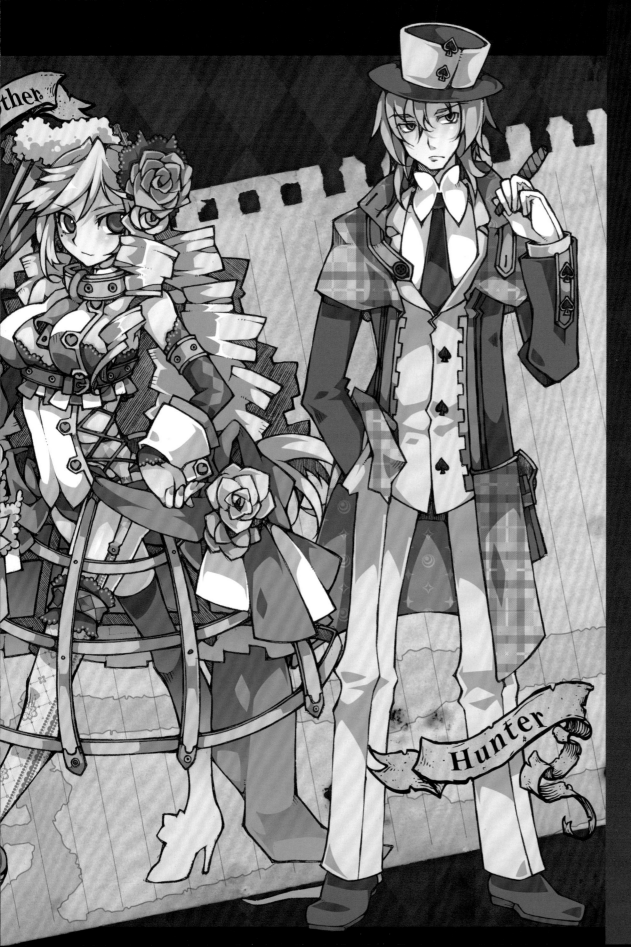

SANA.C

薩
SANA.C
那

繪師聯絡方式

個人網頁：
http://sanachen.blog131.fc2.com/
其他：
end_action@yahoo.com.tw

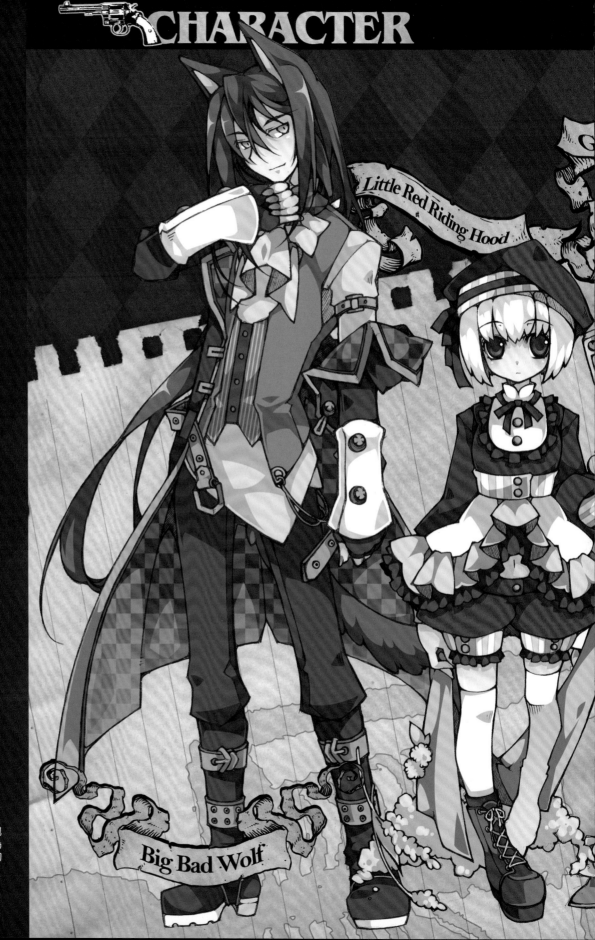

CHARACTER

近期狀況

前陣子發生的趣事 / 事蹟：最近正忙於搬家！
雖然出刊的時候應該已經是整頓好的狀態～
不過寫這篇時則依然忙亂中呢，當然能換個
新環境我是很興奮的喔！

最近在忙 / 玩 / 看：近期除了本身的插圖工作
以外，主要是在創作個人一直以來都有在持
續的原創作品「TALE 童話」系列，在 2011
年中旬發表的第三作「小紅帽」得到了很多
迴響（萬分感謝！），因此第四作的「拇指
姑娘」也努力加緊趕工中囉！

近期規劃

接下來會參與的是寒假的同人活動了！預計
會在一月底以及二月初的 CWT 以及 FF 上發
表童話系列最新的序作「拇指姑娘」，還請
大家多多指教（笑）。

最近想要畫 / 玩 / 看：蕾絲、蕾絲、蕾絲、洋裝…
還有膝上大腿襪（最近畫的比較多是中性化
的風格，有點萌份禁斷症狀了啦＝口＝）！

Little Red Riding Hood

Big Bad Wolf

✎ 小紅帽人物設定 / 童話系列是以"童話外殼包
裝，內文重新詮釋"的原創作品，所以奶奶為
什麼這麼年輕？在故事本文裡會有很好的解釋的
啦～（所以別再問我奶奶的年齡啦＝口＝！）

✎ 小紅帽（右上）/
　「小紅帽」的封面圖，除了圖以外的設計也是一
　手包辦（個人非常滿意標題的設計≧◇≦）。

✎ 寶石與花（左上）/
　小紅帽與奶奶；小物件很多的一張～也因此畫的
　非常開心，最喜歡寶石以及高跟鞋的部份。

✎ 獵人與狼（右下）/
　獵人與大野狼；從這邊其實可以很明顯的看出童
　話系列與平常插圖的畫法有稍許的變化，為了呈
　現可愛的感覺所以使用了沒有那麼閃亮～更柔和
　一點的上色。

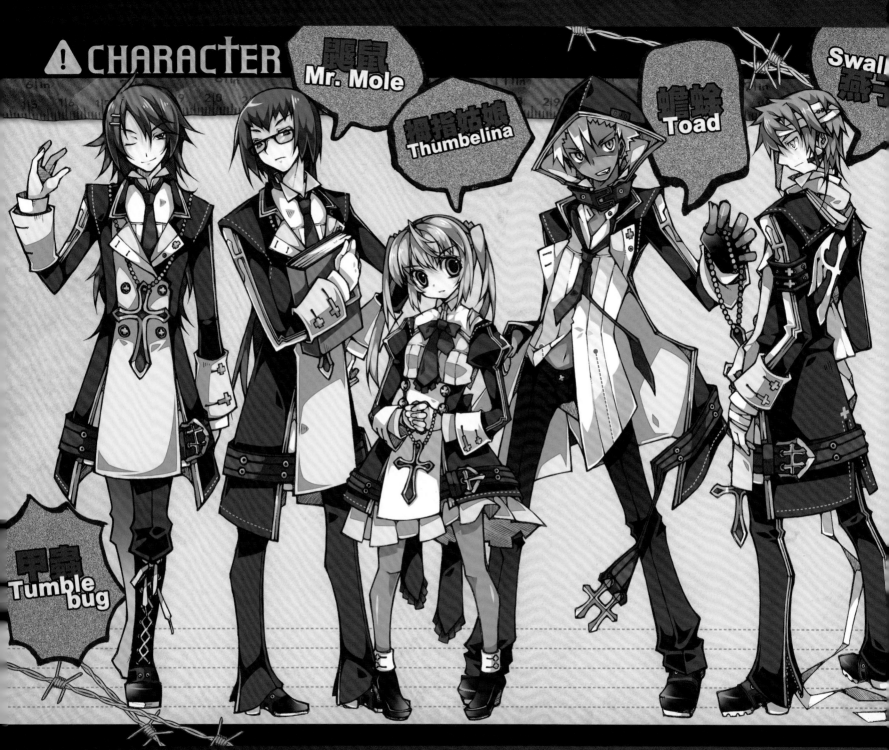

甲蟲
Tumble bug

鼹鼠
Mr. Mole

拇指姑娘
Thumbelina

蟾蜍
Toad

燕子
Swallow

🖋 **拇指姑娘人物設定 /**
　　故事背景是神學院，因此每個人都以制服姿登
　　場～以角色來說個人最私心的是燕子…不過甲
　　蟲的紅色頭髮實在深得我心（三心二意 **XD**

九夜貓

繪師聯絡方式

個人網頁：
http://blog.yam.com/logia
搜尋關鍵字：飛雪吹櫻
Email：logia28@gmail.com

近期狀況

很快的研究生生涯即將到達尾端
整理論文、做實驗、衝畢業。
研究生該做什麼事情就該做什麼事情 >"<
在研究之餘也不忘練習畫圖，並嘗試新的作畫方法。
希望能夠在繪畫的旅途中，發現新的世界！

近期規劃

近期會參加 FF19，歡迎大家來泡茶聊天（茶包準備）
夏娜第三季上映了，
雖然跟同季的 FateZero 作畫品質有點差距 XD
(FateZero 有點太誇張了，根本就是用電影水準在畫)
但夏娜 Final 的戰鬥品質也不落人後!!
接下來的劇情發展也讓人期待呢。
沒看過小說的我，就等動畫慢慢補完嚕 >W<

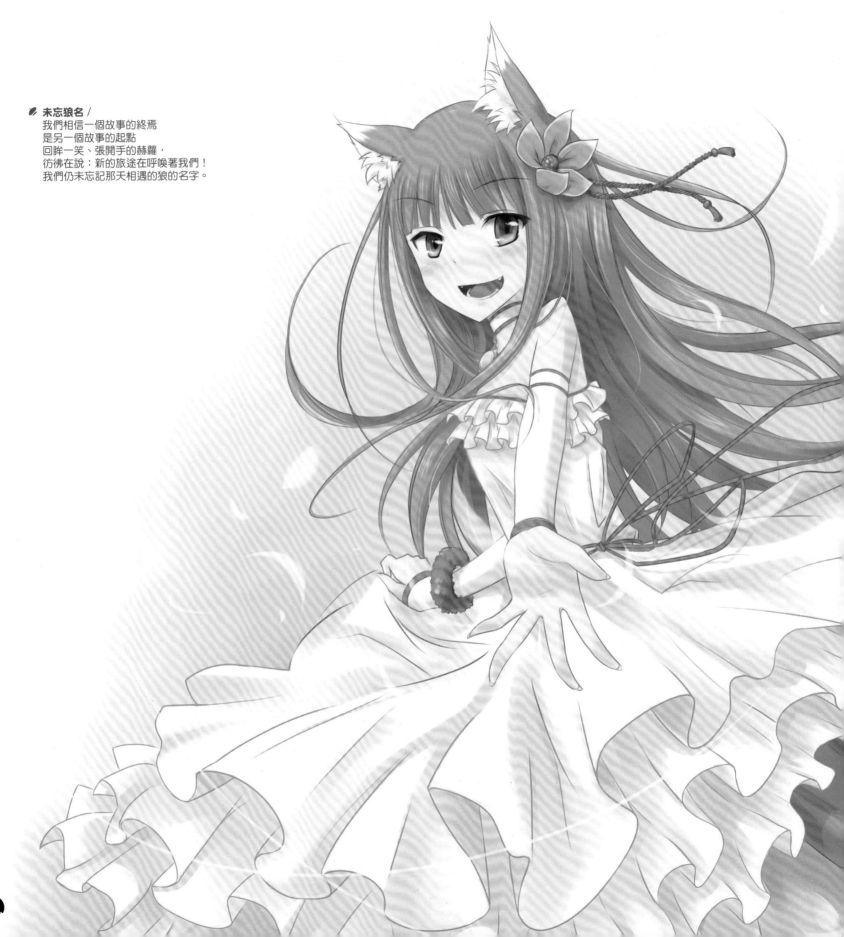

未忘狼名 /
我們相信一個故事的終焉
是另一個故事的起點
回眸一笑、張開手的赫蘿，
彷彿在說：新的旅途在呼喚著我們！
我們仍未忘記那天相遇的狼的名字。

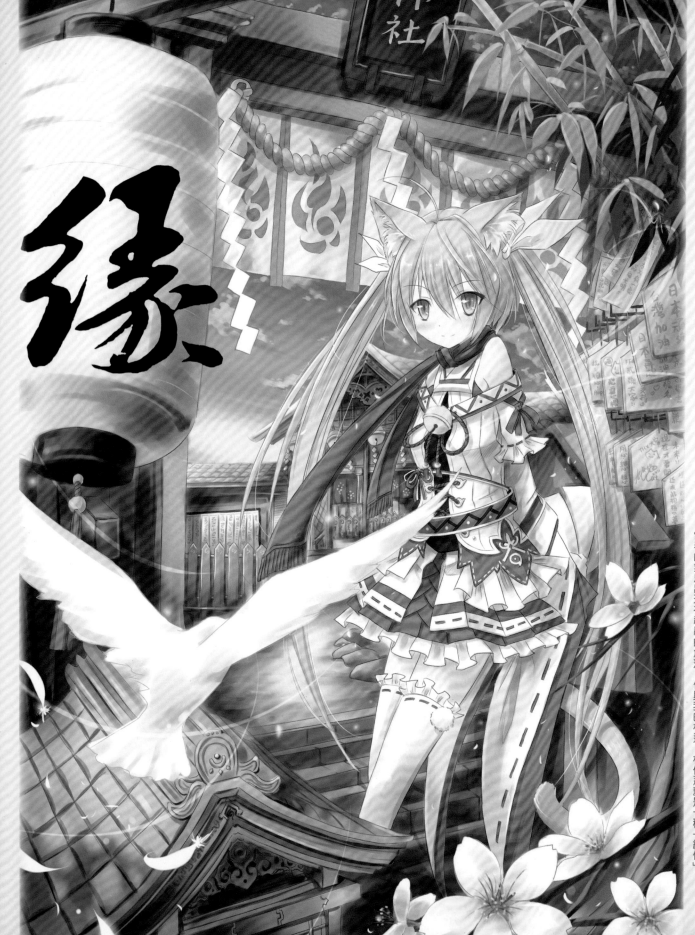

緣

貓與春的邂逅～微風中，青鳥飛來，彷彿帶來了春天的祈願
當春的氣息出現在神社的角落，你與我的相遇，相信那就是一種「緣份」。

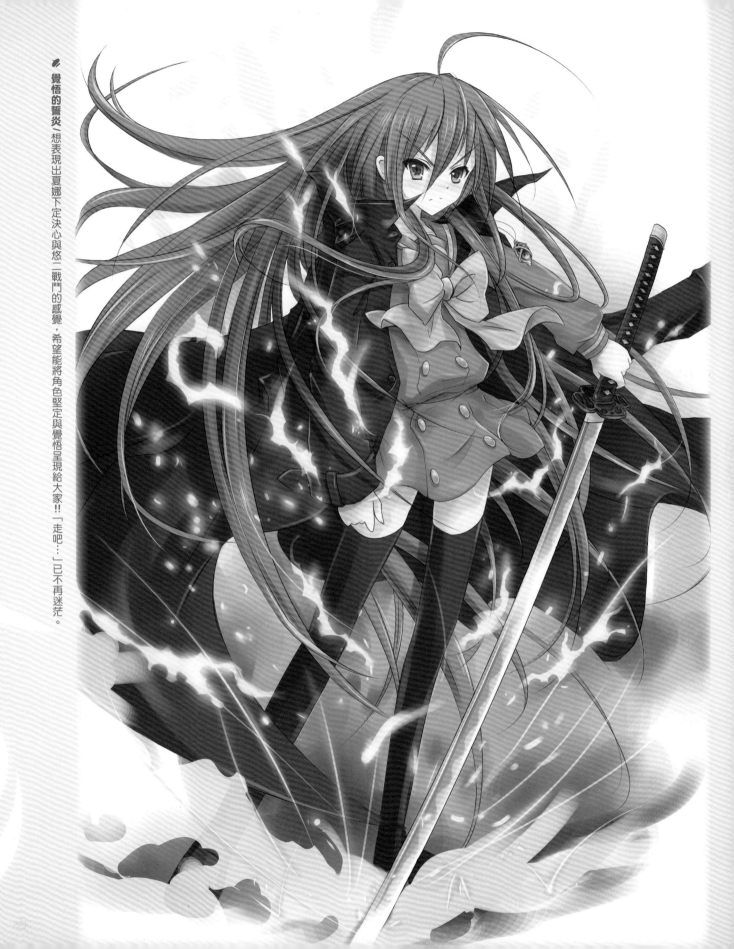

覺悟的誓炎〉想表現出夏娜下定決心與悠二「戰鬥的感覺，希望能將角色堅定與覺悟呈現給大家!!「走吧…」已不再迷茫。

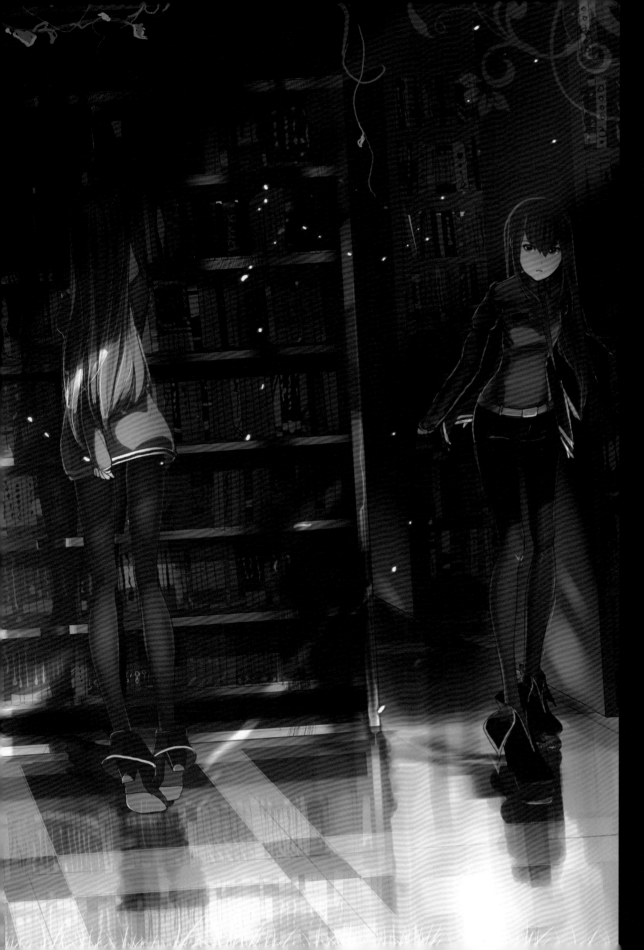

草熊

繪師聯絡方式

個人網頁：
http://blog.yam.com/grassbear
噗浪：
http://www.plurk.com/tld12121

近期狀況

最近看罪惡之冠....
單純被音樂和人設吸引…
（當初命運石之門完結後，
本來打算暫時不要追動畫了…
因為要統測，結果又…（被打）

然後…那個…
有人能夠推薦幾間繪畫這方面的
公立科技大學或藝術大學嗎？

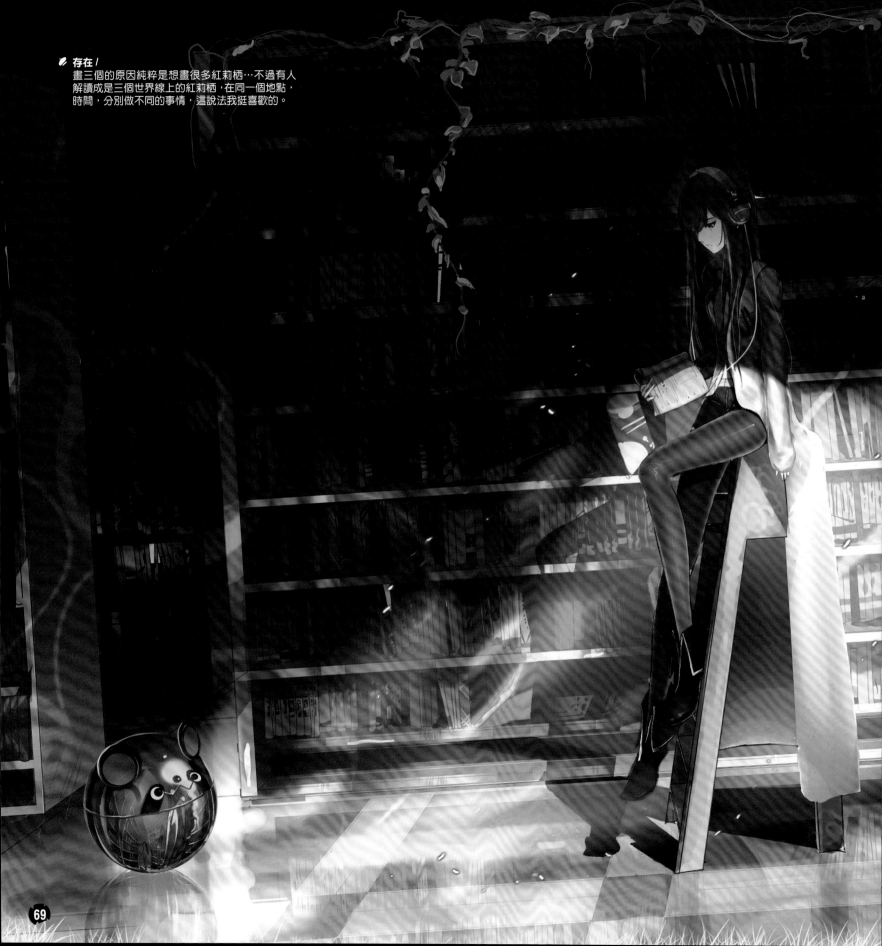

存在！

畫三個的原因純粹是想畫很多紅莉栖…不過有人
解讀成是三個世界線上的紅莉栖，在同一個地點，
時間，分別做不同的事情，這說法我挺喜歡的。

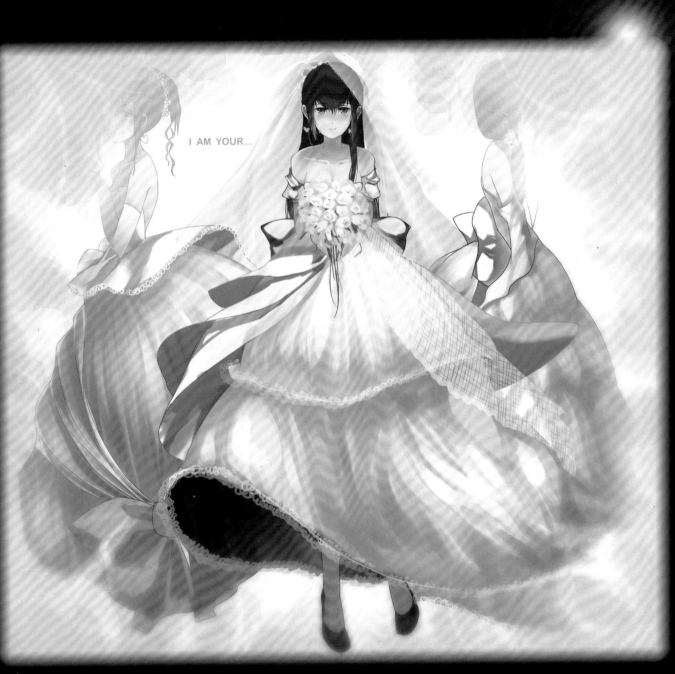

I AM YOUR...

I AM YOUR/ 這是之前命運石之門完結後不久畫的。

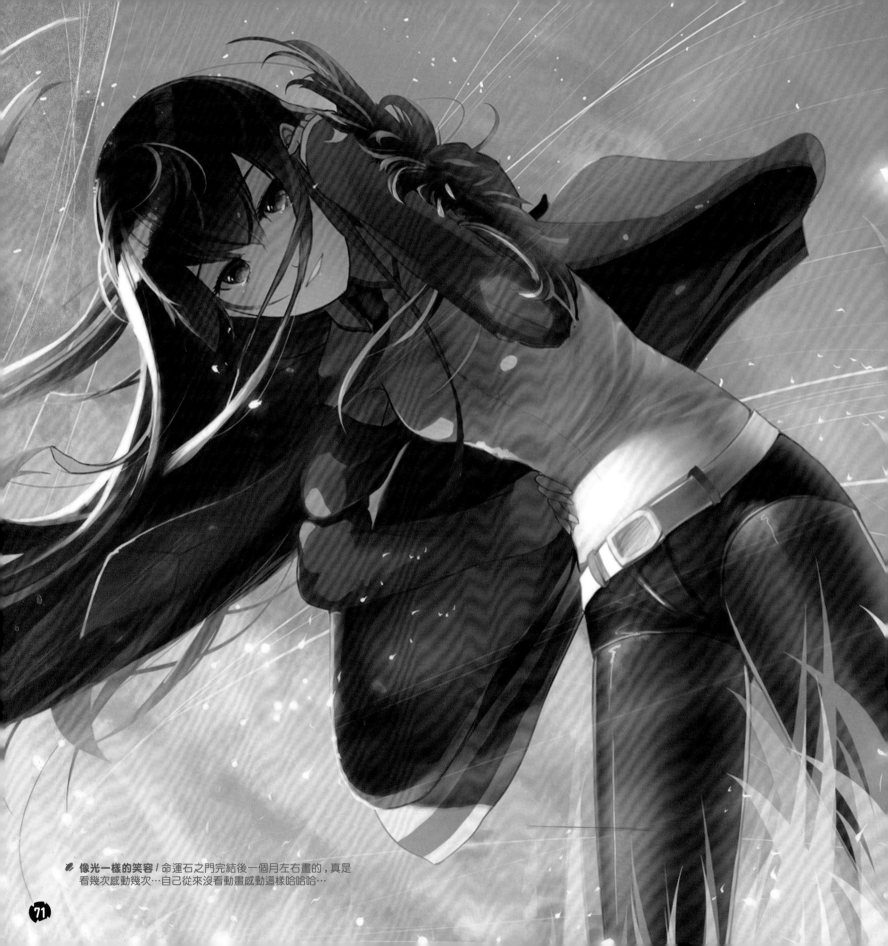

像光一樣的笑容 / 命運石之門完結後一個月左右畫的，真是
看幾次感動幾次…自己從來沒看動畫感動這樣哈哈哈…

嗚啾
CHU

繪師聯絡方式

個人網頁：
http://blog.yam.com/mouse5175
噗浪：
http://www.plurk.com/mouse5175
PIXIV：
http://www.pixiv.net/member.
php?id=657813

近期狀況

初音的 Project DIVA 擴充版出來了，很努力的打到手殘中 .. 囧

近期規劃

2 月份會跟奶昔一起參加 FF19，到時候會有新刊，再請多指教囉！

🔖 煉金術士蘿樂娜 /6 月底 ps3 推出的煉金術士梅露露，因為個人沒有主機可以玩，只好在賈絲丁上看看實況，當時就被小蘿莉蘿樂娜給萌殺了，雖然又被我畫大隻了…

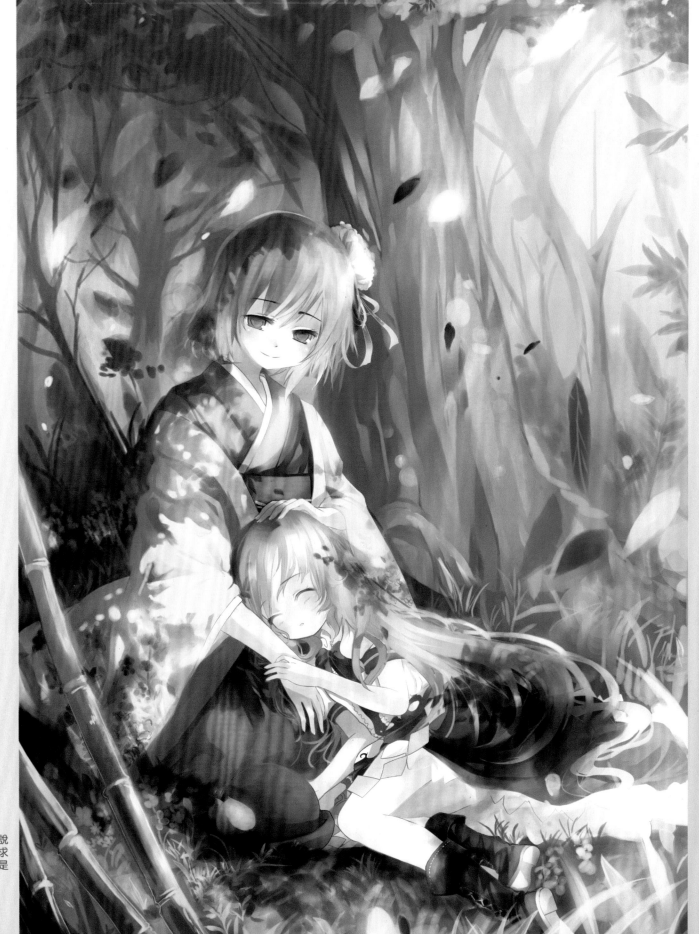

少女小事 / 東方同人小說
委託封面，以天子跟阿求
為主，雖然有人說天子是
慧音假扮的吧 XDD

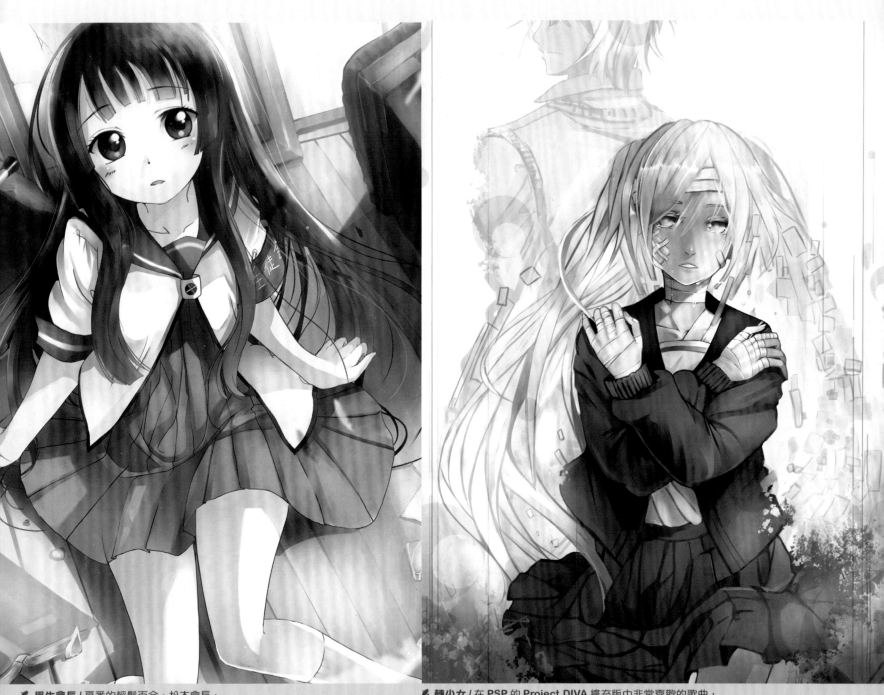

學生會長 / 夏番的輕鬆百合，松本會長，
無口屬性加黑長髮，一下子就喜歡上了。

轉少女 / 在 PSP 的 Project DIVA 擴充版中非常喜歡的歌曲，
雖然之前就聽過了，當把這首歌曲打出來真是開心極了，原本
畫完稿時的睡前塗鴉，因為很喜歡這個表情就繼續把它塗完，
也是試試畫別種畫風看看。

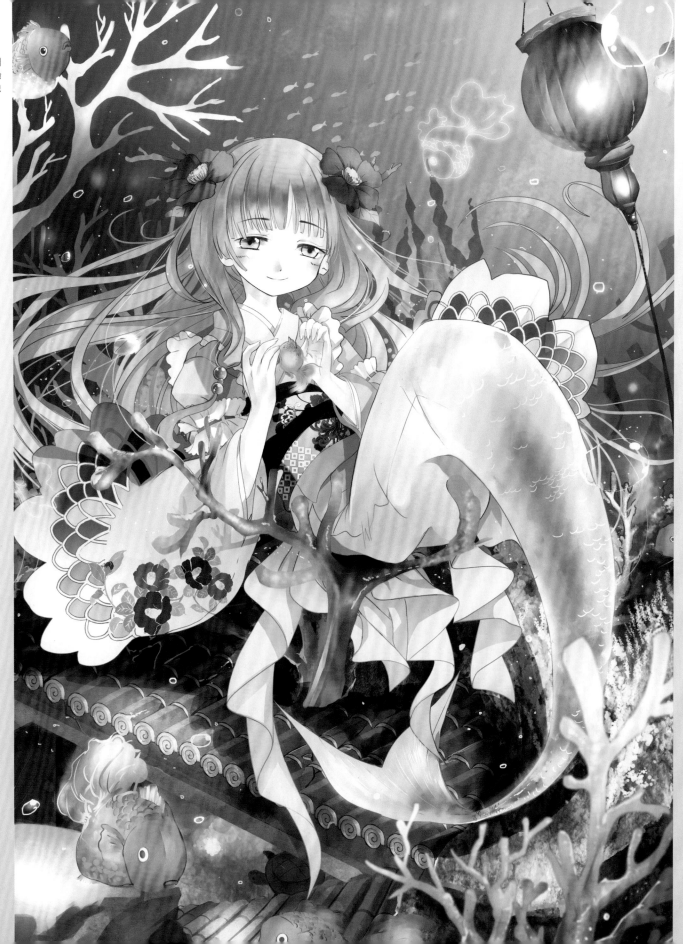

深海金魚 / 原本打算參加
Pixiv 的和服企劃，不過
時間因素沒趕上，以人魚
的公主跟金魚作題材。

霜淇淋

繪師聯絡方式

個人網頁：
http://blog.yam.com/redcomic0220
PIXIV：
http://www.pixiv.net/member.php?id=569672
巴哈姆特：
http://home.gamer.com.tw/homeindex.php?
owner=redblue0220

花咲くいろは

菜花大好 /FF18 花開本周邊紙袋
創作時沒瓶頸...畫超快。很喜歡治癒的感覺。

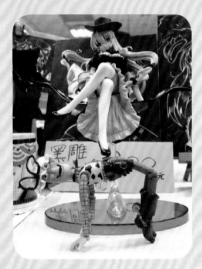

近期狀況

前陣子在東方楓華宴 2 寄攤攤位上擺上
糟糕的模型組合而大受歡迎，
連 NICO 放送都讚嘆不止 (?)，
此時真正的攤主大概在背後詛咒我 (縮起來)
最近在忙著畫新刊、玩著索尼子、看一堆動畫

近期規劃

持續以奶昔工房社團名義參加同人活動，
偶爾參加 PIXIV 比賽及接案子。
有點想回去畫東方。

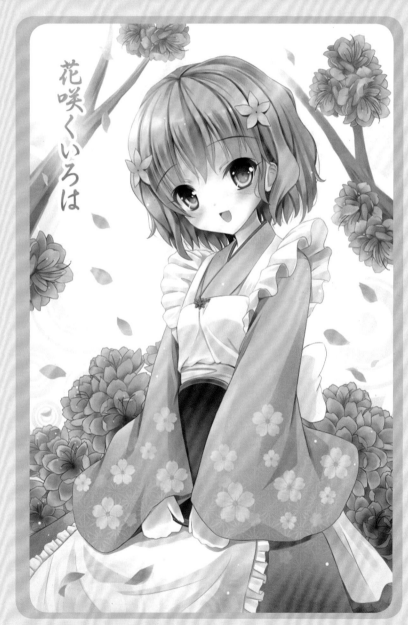

花咲くいろは

✐ 緒花大好 /FF18 花開本周邊紙袋。
創作時沒遇到瓶頸，應該說構圖簡單吧。
最滿意的地方：萌！！

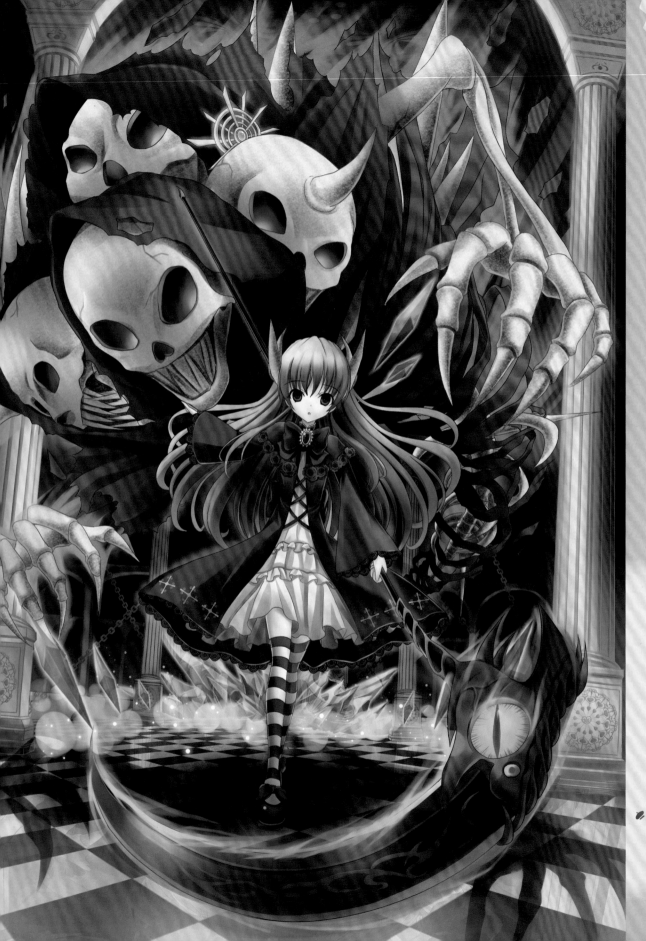

死神少女 /
參加 P-1GRANDPRIX2011 決選圖。
創作時的瓶頸是沒有表達出恐怖的感
覺,特別是後面那隻,畫怪物的能力
需要加強 OTZ。最滿意的是難得畫了
一張完成度很高的作品。

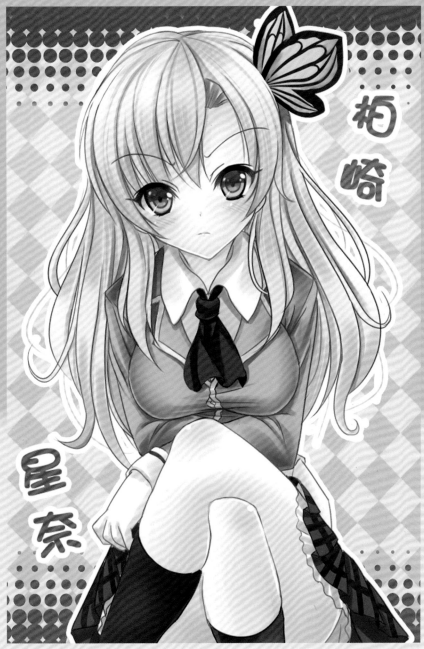

柏崎

星奈

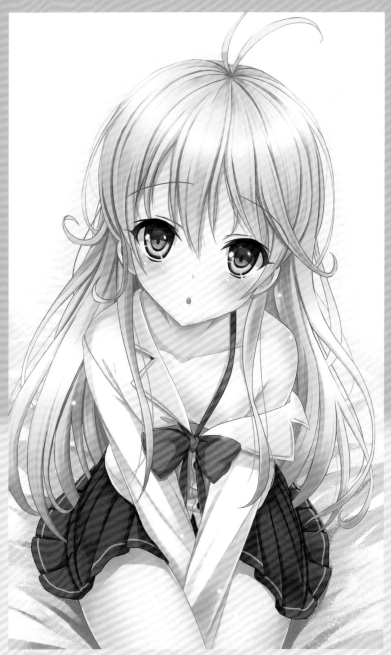

✎ **肉** / 肉大好，請盡情踐踏我吧！！
創作時的瓶頸是速度不夠快。最滿意的大概只有臉蛋吧 XD

✎ **愛莉歐** / 創作的主因是愛！！瓶頸是畫不出原作的感覺吧。
最滿意的地方：萌！！

Spades II

繪師聯絡方式

個人網頁：
http://hoduli.blogspot.com/

仕女 織女 2/ 其實每一張系列做都有七夕相關的象徵物，像這張上面的星星位置其實跟星盤上的一樣，而最亮點就是牛郎與織女星。

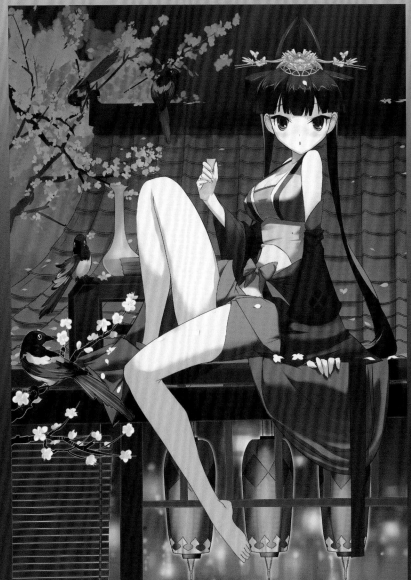

近期狀況

早上起床發現自己倒立著睡！
..... 如果是這樣就有趣了 ..
最近在玩打星海爭霸 2 天梯，好
不容易有黃金組的頭銜，卻打得
一身銅味 囧 (星海爭霸 2 中的天
梯階級制度，由銅組到宗師聯賽，
越上面越坎坷)

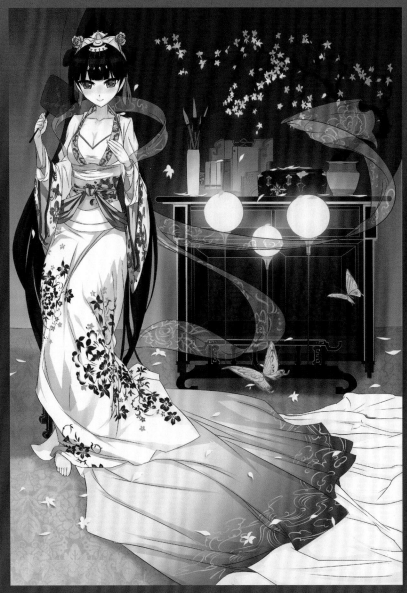

✎ **仕女 織女 4/** 這張有很多平面性與正面性的
畫法，一來是希望能去除掉不必要的立體感
來將角色本身強調出來，二來是運用平面性
具有的裝飾特性來豐富畫面。

✎ **仕女 織女 1/** 這是為家女兒 - 織女所做
的系列作品，有關七夕的題材，在構圖
上添加國畫仕女在構圖上的佈局方式，
是這次的想法之一。

近期規劃

在網路上和朋友持續經營藝文活動,有興趣的朋友可以在 FB 上搜尋"好哆粒",我們每天都有更新藝文資訊或分享創作品。比賽的話…應該是漫畫的吧?
最近想畫天女嫁新刊,玩星海 2,看獵人後續!

✏ 巴麻美/麻美學姐好棒!不知道為什麼我甚至覺得她被吃掉時超有魅力和誘惑感,性格壞掉時感覺超容易 欺負和調教(喂!)而且很會照顧人,好想要有這喔種學姐阿…

✏ 超電磁砲/
我也是動漫迷,所以也會喜歡畫同人作品,這次對魔法禁書目錄的系列作有愛(甚至想過要出本),於是化為行動,做成了杯墊這樣。

PANTY／我滿喜歡的角色，尤其是作畫崩壞時的模樣！其實這張也是我第一次改變畫風，賽璐璐的畫法，很早就希望嘗試了。

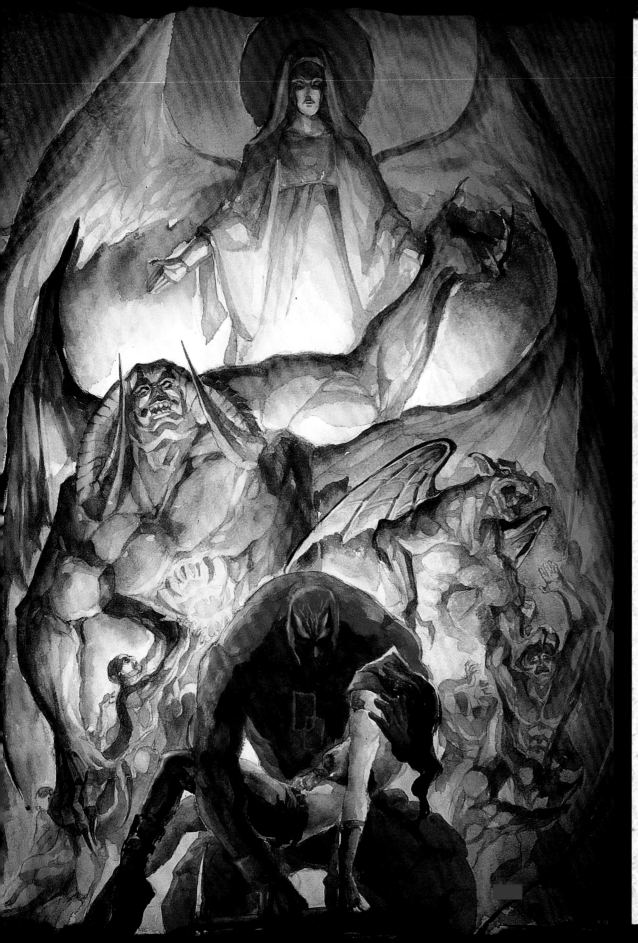

手繪創作實錄

落翼殺

本次專題主要是示範由手繪進入電繪的歷程，兩邊的作業各有哪些需要注意的地方，就讓我們直接進入主題吧！

保養中

繪圖教學

一

接外包的時候，打稿部分個人會習慣將需要參考之資料都分配在同一個檔上，以便隨時作參考，雖然構圖範圍會因此變小，但可以藉由縮小構圖的方式來掌控整張草圖的整體感。

※部分參考資料出自網路。

二

當草稿有底後再開始參考週邊客戶需求之資料，將草圖開始整理出細部的造型，另外這樣也方便在與客戶談論進度時，容易讓客戶藉由參考資料更快進入狀況，讓彼此減少有代溝的問題。

※部分參考資料出自網路。

三

電腦草稿放大示意圖。

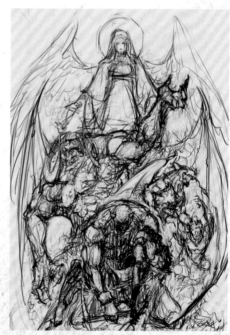

四

接著開始藉由投影燈，將電繪部份的草稿，轉移到鉛筆線稿（詳細作法請參閱上一期的專訪）。

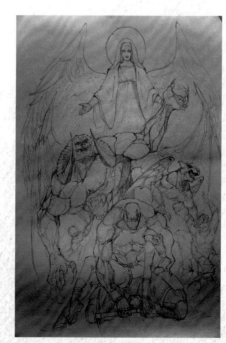

五

一般來說到上一個階段就可以開始上色，當然若更進一步想追求一些其他效果跟立體感，那可以再多花點時間將線稿的明暗度及立體感部份，作更進一步的處理。

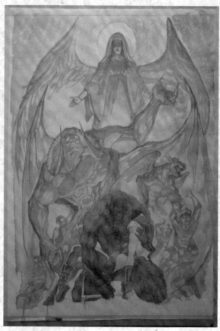

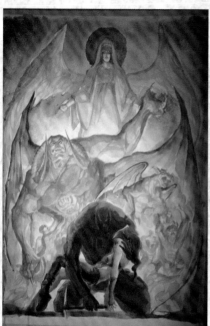

六

開始進行整體立體感的打底作業，當然前提是今天背景打算都用「單一色系」來處理時，才建議連角色部份都打上環境色，不然顏色打底上去後若要再改色系就來不及了補救了！

七

開始著色處理立體感以及主要角色之配色，由於線稿部份已經將陰暗面處理完畢，不需要太強烈的色系，因此在上色上就多了導覽，淡染就可以讓背景的立體感部份彰顯出來了。

八

接著開始處理暗面及深色部份的色彩加強，讓亮面能夠因此有更強烈的對比。

九

明暗對比—接著開始將原作翻拍進電腦後做後製處理。首先因為拍攝會因周遭光源的關係造成作品色彩失真，所以後製調整成必備之過程，最基礎的通常就是直接調整「明暗對比」，可以藉此讓作品的精神更明確的表現出來。

十

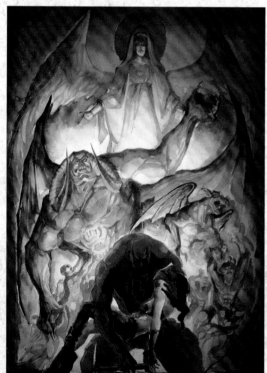

實光—當然若是堅持原作的話，到上面部份調整完後其實就差不多了，倘若發現還希望能更局部性加強某些精神及修飾，可以在做以下圖層濾鏡的調整；例如這張作品部份我希望能夠強化光源的強烈感，採用實光部份再加更重的黃光來加強整體的氣氛。

十一

柔光—此部份可以用來局部強化暗面的刻畫，雖然類似的功能有加深顏色，但加深顏色是以黑色為基礎色來加暗，用過多就會顯得畫面太過暗沉與骯髒，而柔光部份可以配色作品整體色系之需求來做調整，例如畫面是以暖色系為主，既可以使用暗紅色為基礎色系替畫面暗處做局部加深，這樣暗面也不會因此顯得不自然。

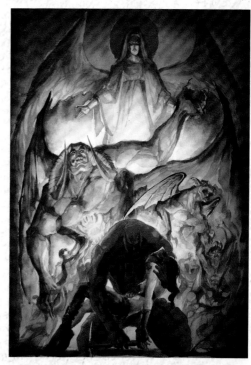

十二

筆刷—接著就是做細部的修飾動作，例如主角反光部份，或者發現原作著色部份出現失誤等等，都可以在調整整體後再進一步做筆刷的細修補強。

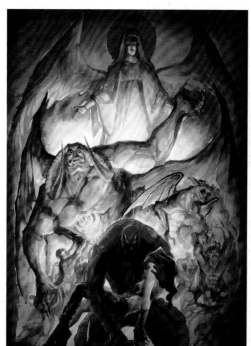

十三

色調調整—當然若一張作品顏色暖色系用得太過頭也會顯得不自然，因此可以在色調上調配一些冷色系進去來作畫面的平衡，例如色彩平衡、色相飽和度等，都是相當方便的工具！

十四

智慧型銳利化—若最後發現畫面因為翻拍造成解析度不盡理想，那也可以考慮使用智慧型銳利化做最後的修正，但切記不要用過頭唷～

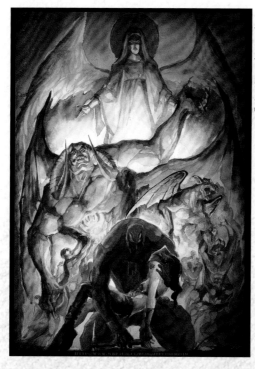

結語

電腦修飾有時候只是方便工作、增加效率，但絕對不是唯一的優先考量，若習慣以手繪上色的朋友，還是建議可以的話最好在手繪部份就盡量達到盡善盡美，電腦修飾有時候只是一種錦上添花的動作，打得基底越紮實，修出來的成果才會更理想完美唷！

聽我唱歌吧！
ACG Band Live

前言

音樂是一種用聽的藝術，相較於繪畫作品來說，相當的被動，並相較其他藝術表現方式需要更多的媒介才有辦法欣賞，這點對於音樂創作者尤其不利，像是對自己的音樂作品有信心，但是卻不知道如何先抓住聽眾的第一眼、對自己作品的用心度絕對是無人能及，卻受限於無人知曉…等問題，許多創作者向老天禱告，這時只要有一個能引領作品的平面設計出現就好了啊…(泣)。

究竟如何將音樂與平面設計搭上線，並且經由天衣無縫的合作方式達成1+1=無限的最終成果呢？就讓我們揭開本期的『聽我唱歌吧！』

專欄作者：

文—榛子娘娘
圖—白靈子

聽我唱歌吧！

美術與同人音樂的淵源

視覺一直是人類最仰賴的五感，所以作品只要能與美術配搭，就能達到抓住目光的作用，最初在 Comike ① 的同人專輯就是採用此概念，之後漸漸的開始流行故事音樂，因此將作品的繪製作的十分精美，並且有故事性，有些社團甚至會剪輯有如動畫水準一般的 MAD 來宣傳，讓本來只能靠聽來想像的音樂，多了一分畫面性，其中最知名的佼佼者莫過於 Sound Horizon 了（自己也是 SH 國民）②，將音樂與平面設計完美結合，用表裏不同的封面，表現出專輯中故事的兩面性，其中也有將封面中的畫面配置搬上大舞台呈現過，成功的達成『平面設計拉動音樂、音樂再連帶呈現出平面設計的感受力』。

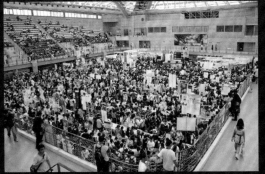

📎 如何在人潮中成為獵鷹眼中的目標呢（翻拍自網路）

相信各位同樣喜歡 ACG 文化的同好們，都有一雙對圖片、畫面十分敏感的眼睛，在充滿各種同人商品的場次中，雖然眼花撩亂，但是當眼睛閃過了一個自己喜歡的角色、或是配對，甚至只是一個角色的輪廓線，馬上就會停下腳步靠過去看看，這就是利用了特定族群的愛好所做的集中焦點攻擊，由此可知不只大部分人類都是視覺動物，ACG 族群更是特化出有如老鷹一般的銳利視覺，相較於只能聽了才知道的音樂攤，沒有『拿起來聽』的動作，創作品就無法完整傳達相關同好的情形，有平面作品是吃香的多，如果專輯有個好的包裝，就有如原野中輕快跳著的白兔一般，能快速的讓老鷹們注意到。

📎 看到配件就能知道專輯的主題，順帶一提，通常這型的吉他都是重金屬使用的。（翻拍自網路）

搶眼的封面

說到專輯的包裝，絕對是一門博大精深的學問，其中最重要的莫過於幾個決勝點，第一點是當你走過擺放專輯的架子或是攤位時，第一眼就被吸引，會不自覺的道出『嗚喔!?』好專輯！？的專輯封面、美術設計，間接的將它拿起來，光是這點，相較於架上其他數十張不同的專輯，會讓人想拿下來細看的第一個絕對是成功的設計。

📎 專輯封面就給人神秘感的 SH（翻拍自網路）

📎 新人 EBICO 正在為新專輯做準備，台灣漸漸有許多默默耕耘的同人音樂者。

專輯的視覺主題與搭配

那究竟怎麼樣的口味能讓人買單呢？這必須考慮到顧客群的口味來進攻，最簡單的講法就是賣甚麼畫甚麼，如果主打的是萌系電波歌③，卻用一個粗曠大叔來當封面就會讓本來想找電波歌的聽眾因為沒注意到自己所想要的視覺元素，就這樣靜靜的走過攤位前，不過別失落，如果攤主真的是個十足的大叔愛好者，堅持要以大叔決勝負，當然也有另外的好方法，就是利用『主題配件』來讓粗曠大叔與萌系電波歌拉上連結，像是用更亮的配色、搭配一些印上可愛少女圖樣的耳機、DJ 台⋯等，只要不是小到讓人看不見，絕對是不會讓會場中眼睛銳利的同好看走眼的。

以上所說的是屬於從平面作品出發搭配音樂主題，那如果以音樂為出發點，讓視覺呈現去搭配音樂的曲風、主題、表現方式又有甚麼技巧呢？打個比方，一般來說東方系列的專輯當然不會繪製與東方無關的人物，看似能畫的東西頗侷限，但其實可以經由許多配件，讓角色表現出該專輯的屬性，像是許多東方重金屬會採用電吉他搭配角色，又可以經由配色和角色的神情去猜測是屬於力量金屬系④或是死亡金屬⑤系，讓只喜歡特定曲風的族群，看到封面就知道是不是自己尋找已久的兇狠專輯了，這時只要試聽有到位，就可以很快的多一位新的聽眾了。

台灣許多藝人的專輯都是主打『藝人本身』，都會將藝人照片放置於封面，但是往往一整個專輯無主題性，久而久之，當藝人本身被消耗完時，逛唱片行路過它已經不會再次被注意到，因此個人認為與其賣一個『藝人』的形象，不如以音樂性和主題性互相搭配來取勝，歌詞本搭配歌曲的風格，讓每一頁都像翻精美的同人本，除了第一次的目光能抓住以外，讓聽眾在試聽專輯後又能得到一次驚呼、買到了以後打開歌詞本再一次驚呼，這種不斷給聽眾驚奇感的創作者們一定會讓人印象深刻。

🍃 樂團現場演唱的張力也是屬於聽與看的結合。

🍃 台灣 ACG 族群對於音樂的感知度越來越高。

音樂人與美術的合作經驗談

相信所有藝術家都一樣有著自己的想法，合作時一定多少會有想法上的衝突，這個時候慢慢磨兩個人的想法絕對是必要的，正巧這陣子有位新加入同人音樂圈的朋友— EBICO 打算出專輯，他也深知包裝與音樂並重的道理，所以花了不少的時間與美術溝通，也分享給我了一些溝通時需要注意的事情，像是花時間去討論專輯的主題、是否為了歌手而繪製形象圖、如果是二創作品需不需將原作的元素也繪製進去⋯等，當他說了許多合作的挑戰後，他笑著強調一點⋯：『在製作過程中，在彼此擅長的領域中找到想法的交會並全力以赴、樂在其中就很滿意了』，這是讓筆者相當感嘆的同人精神，如同國小暗戀隔壁班女生的直率，令人感動，拭淚之餘寫下這篇文章⋯(ry

最後友情推推 EBICO 的第一張 Remix 專輯-緒弥の花，今年 3 月會開始在同人場次販售，有興趣的讀者們務必注意訊息喔 XD。

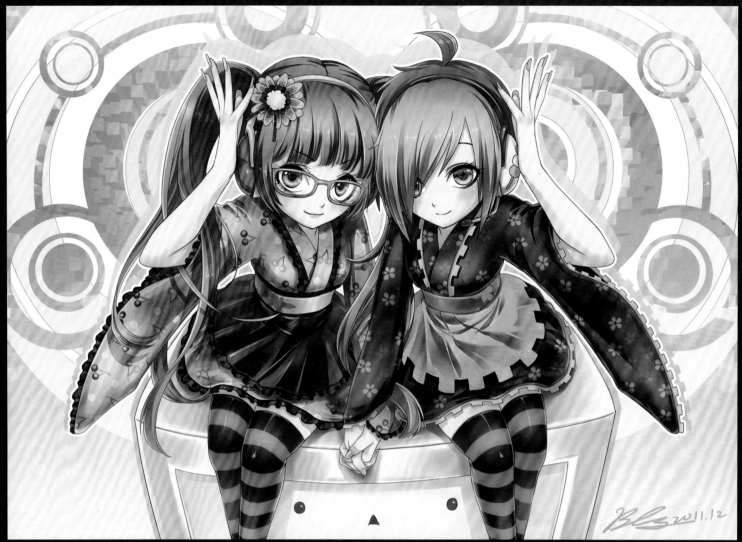

🖊 專輯宣傳圖，也是封面用圖，由白靈子負責繪製。曲目有二息步行、千本櫻、心拍數 ... 等 NICO 知名初音歌曲，將由 EBICO REMIX 搭配上留美歸國聲音甜美的だんご花翻唱，製琴師阿鬼也會從中協助錄音與 MIX。 官方網站 : http://blog.yam.com/obino87

附註：

① 即 Comic Market，為全球最大的同人盛會，攤販數超過 35000、來客數超過 5 百萬人次，是同人活動的起源。

② Sound Horizon，一個日本相當有人氣的同人樂團，以故事般的歌詞與搖滾互相搭配，表現出一個個不同世界觀的動人歌曲，粉絲間都互稱為國民。

③ 萌系電波歌，通常為可愛的女聲加上容易讓人上癮的旋律為基底，不停重複某些單字，有如電波一般吵雜，旋律卻一直在腦袋揮之不去是其特殊的地方。

④ 力量金屬，為金屬樂的一種，與一般重金屬給人的印象相反，沒有可怕的嘶吼，反倒是很快速激昂的節奏、強烈的吉他音牆，飆高音的主唱…等元素，讓音樂聽起來壯闊又有力量的樂風。

⑤ 死亡金屬，和力量金屬相反，就是一般人對於重金屬的印象，以崇尚死亡、歌詞不乏滿滿 18 禁的成分、Blast 的快速鼓擊、以死腔為名的嘶吼唱腔…. 等元素的樂風。

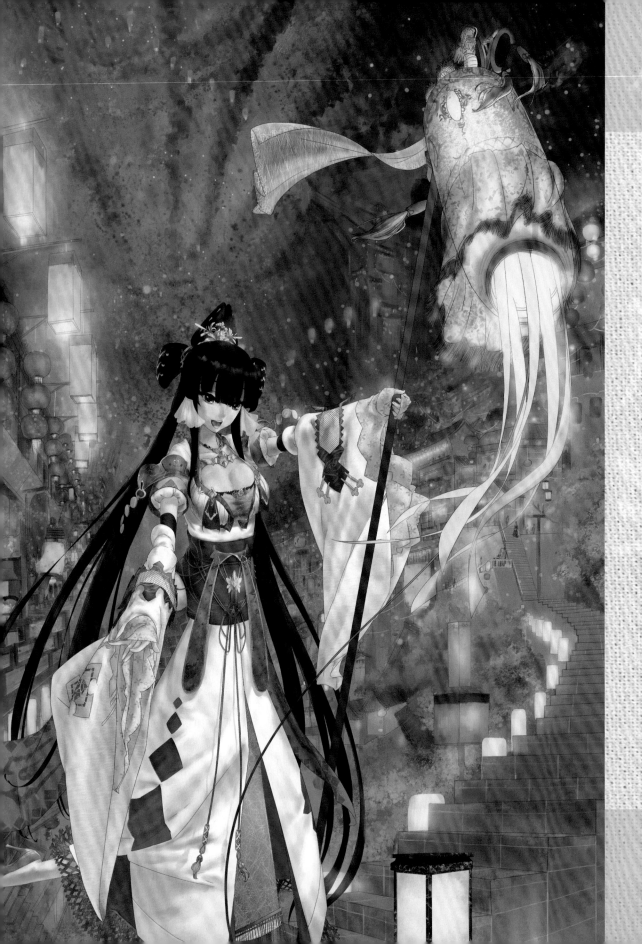

原創×成漫

從風格轉變談創作

Spades11

台灣男性畫師,
最近開始研究漫畫;
喜好美食、打星海2。

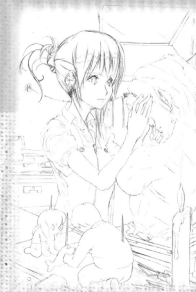

● 風格轉變 3：月下的舞

● 風格轉變 2：人類與受傷的情感

● 風格轉變 1：塑的延續

前言

其實，我知道自己話很多，以往的發言也是長篇大論，但自己在閱讀時卻欣賞言簡意賅的文章，所以這次也希望試著以這種方式表達意見。

為什麼轉變風格？

相信熟悉我創作的人，大部分來自原創成漫作品「天女嫁」系列，從2010年開始至今的4本作品，而且翻過之後馬上就能發現畫面的風格不斷在轉變，故事的題材與分鏡的方式也一直在嘗試其它做法，其實都是為了能在日漸熟悉的成漫領域中畫出自己覺得有趣且實用的漫畫，轉變風格的過程不免給人畫風不安定的印象（雖然還是一看就知道是我畫的…）；到底要如何在有中華元素的背景下畫出色情與有趣並存的漫畫？我為此苦惱著。

其實對我來說，「天女嫁」不但是我踏向漫畫創作的首航，也是不斷讓我進步的老師，角色們也像朋友一樣，從跟他們其實不太熟到「原來這傢伙有這種興趣」，在原創之路上漸漸豐富我的靈感，我想接下來，我也會繼續豐富他們的世界，而從視覺上來看，所要做改變的，就是畫風。

● 風格轉變 5：綻放之町 角色設計

● 風格轉變 4：深境祕寶

漫畫有彩色與黑白兩種畫面呈現，接下來以彩色的作畫部分來說明。許多畫師風格走向鮮明，我自己也憧憬畫風安定，然而卻沒有；自省後整理出幾點：

1 不確定性：受到以前畫水彩的習慣影響，水彩難以掌握的特性使結果往往超出預期的好或壞，這對我來說非常迷人，於是沉醉在計劃趕不上變化的樂趣中。

2 多方嘗試：說穿了，就是三心二意。我有很多欣賞的畫師，他們也成為我臨摹或做類似風格的對象，在慾望的驅使下就行動了。

3 畫太少，還沒穩定：電腦繪圖自己斷斷續續摸索了兩年多，完整的CG不到30張，還不確定自己的作畫習慣和品味，只有多畫了...。

4 害怕定型：這是最關鍵的一點也一直是我最在意的部分。擔心定型後要堅持下去的責任與後果，使我踟躕不前。風格定型對我來說是一種勇氣，很顯然我還缺乏勇氣。但我相信走到定型是一種階段，所以時機還沒成熟前，我會繼續嘗試。

✎ 風格轉變 9：織女 風格轉變

✎ 風格轉變 8-2：塗一塗就不知道是什麼顏色了，啊，顏料罐也不知道是什麼顏色！

✎ 風格轉變 8-1：飲

✎ 風格轉變 7：仕女 織女

作畫時的怪僻

我常用的軟體是大家耳熟能詳的SAI與PS，而在用SAI時，在快捷鍵上做了很多調整。星海爭霸2是一款即時戰略遊戲，這個遊戲需要用滑鼠與鍵盤快速下達各種指令，使用快捷鍵會事半功倍，而我將SAI與星海2的快捷鍵做聯想與結合，將玩星海2的快捷鍵指令結合SAI的快捷鍵，來交叉提升遊戲和作畫時的快鍵速度。

✎ 風格轉變 6：星海2

繪圖記錄

原創角色織紅拿著大型燈籠，響應著中華節慶—元宵節，在喜氣的氛圍下，祝福大家龍年行大運！

1 發想

原本想做掛軸和題字讓形式接近國畫。

2 草圖計劃

一開始是飼養動物的構圖。

3 草圖調整

覺得缺乏主題性，於是讓她手握東西。

4 主線繪製

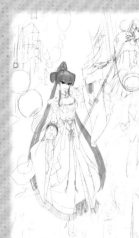

開始決定作畫的細緻度。

5 背景調整

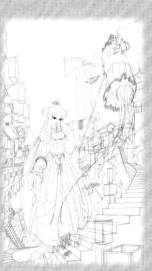

想讓畫面喜氣洋洋，可是感覺太亂了。

6 線稿定案

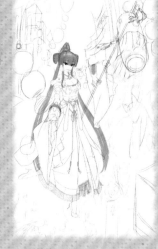

做出舞台效果的背景，我喜歡這次階梯的處理方式。

7 分層

我最討厭的步驟，顏色難看又要檢查角落是否填了色。

8 配色

整理顏色。我很喜歡這個階段，快速又有成就感。

9 背景繪製

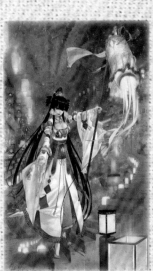

其實很喜歡畫風景，受到以前水彩的作畫習慣，影響不小。

10 角色光源

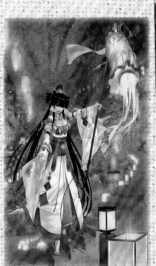

配合大燈籠做適當的光影調整。

11 加強質感

將材質區分，想做出質感來。

12 細節調整

畫面補強，簽名完成。

Cmaz在Facebook上線啦!!

Cmaz的 f : http://www.facebook.com/wizcmaz

伊敦女神和青春蘋果

伊敦是亞薩園中最美麗的女神之一，在亞薩神的歡宴上，她總是和芙蕾雅、西芙一起為衆神斟酒。

伊敦在亞薩園中有個重要的職司，那就是為衆神保管一種神奇的蘋果。這種青春蘋果是亞薩園中最重要的寶物，伊敦女神也非常小心地看管著這些蘋果，把它們放在一個精緻的金籃裡，惟恐遭到絲毫損壞。

有一次，奧丁攜同洛奇和海納一起外出遊歷。三位亞薩神在經歷很長一段旅程以後，來到一個荒涼的山谷中。因為食糧已告罄盡，飢餓的衆神就在牛群中捉來一頭小公牛，並在一棵高大的橡樹下燒起牛肉。過了一段時間，當他們覺得牛肉一定已經燒熟了的時候，卻發現牛肉竟然還是生的。

就在衆神感到莫名其妙時，身邊的大橡樹上傳來令人毛骨悚然的尖笑聲。他們抬頭一看，發現橡樹上停棲著一頭由巨人塞亞西裝扮而成的蒼鷹，蒼鷹威脅衆神將牛肉分給它，否則就讓這牛肉永遠也熟不了。飢不可支的亞薩神們無奈答應要求後，蒼鷹立即飛下棲在燒著的牛肉旁邊。不一會兒，牛肉果然燒熟了，但亞薩神還沒靠近牛肉，蒼鷹卻已經把小公牛身上最好的腿肉搶走了。洛奇為此感到怒不可遏，抓起一根樹枝奮力向蒼鷹打去。

巨鷹身形一抖，立即振翅飛上了天空，而它的鐵爪也牢牢抓住洛奇。拖著洛奇的蒼鷹飛出一段距離以後，便降低高度使洛奇正好撞上山崖上尖利的岩石和樹根，把他撞得四肢的骨骼幾乎要從身體上全部脫落下來。洛奇此刻只能向蒼鷹求饒，蒼鷹便告訴他說，如果他答應把伊敦女神和蘋果帶給它的話就饒他一命。只為自己性命擔憂的洛奇此時只得向這蒼鷹發誓，在約定的時間和地方把他們帶來的於是蒼鷹就把洛奇扔到地上，滿意地獨自飛走了。洛奇找到奧丁和海納時，隨便編造了一個在巨鷹爪下，勇敢脫身的故事，就這樣所有亞薩神都被他蒙在鼓裡。

在約定的那一天，當伊敦女神獨自在她的宮殿裡，洛奇進來了。他對伊敦說，這次出外遊歷時，在一片小樹林發現和青春蘋果一樣的蘋果。為了鑑定這蘋果是否就是青春蘋果，他特意來請伊敦一起去樹林比較。伊敦女神看洛奇說得一本正經，她也就真的帶上她的一金籃蘋果出發了。在洛奇聲稱的那片樹林裡，等待伊敦的是凶狠強壯的巨人塞亞西，裝扮成蒼鷹的巨人一把抓起伊敦和蘋果，飛回他的巨人之家。而出賣伊敦的洛奇卻安然地回到了亞薩園，裝作什麼事情也沒有發生。

伊敦女神的失蹤在亞薩園引起了嚴重的後果。於是衆神齊集起來，討論這一嚴重的事態。衆神回想起最後見到伊敦時，是她和洛奇在一起步出亞薩園。於是奧丁立即把洛奇抓來當衆審訊。洛奇知道衆神能寬恕他，並保證東窗事發，便一五一十地把事情的來龍去脈當衆說了出來。他聲淚俱下地懇求衆神能寬恕他，衆神勉強同意了他的懇求，且將愛情女神芙蕾雅的寶物「鷹的羽衣」借給洛奇，穿上「鷹的羽衣」後，即以最快速度飛到巨人塞亞西居住的山區。

當他飛抵時，發現伊敦女神正拿著一金籃的蘋果獨自坐在花園裡。洛奇喜出望外，馬上飛到伊敦身邊，把她和蘋果變成了一顆果核，銜在嘴上，立刻騰空向亞薩園飛去。就在此時巨人塞亞西回家發現伊敦和青春蘋果不見了，且一隻形跡可疑的大鷹剛從這裡飛遠，巨人隨即變成蒼鷹向洛奇追來。他和洛奇之間的距離越來越近，在飛臨亞薩園的時候，幾乎已經要追上洛奇。亞薩園中的衆神看到遠處天空一前一後地飛來了兩隻鷹，而前頭的那隻飛鷹嘴上銜著一顆果核，便明白洛奇已經得手。

於是，衆神便帶著許多鈀花和乾柴登上了亞薩園寬闊的圍牆，當洛奇飛越過圍牆時，衆神便在鈀花和乾柴上點起了烈火。熊熊火焰立刻燒著了他的翅膀，巨人在高速飛行中熬不住，便漸漸墮回了亞薩園中，立即把巨人殺掉了。亞薩神們終於得回了伊敦女神和她的青春蘋果，也就重新變得年輕和精神煥發。

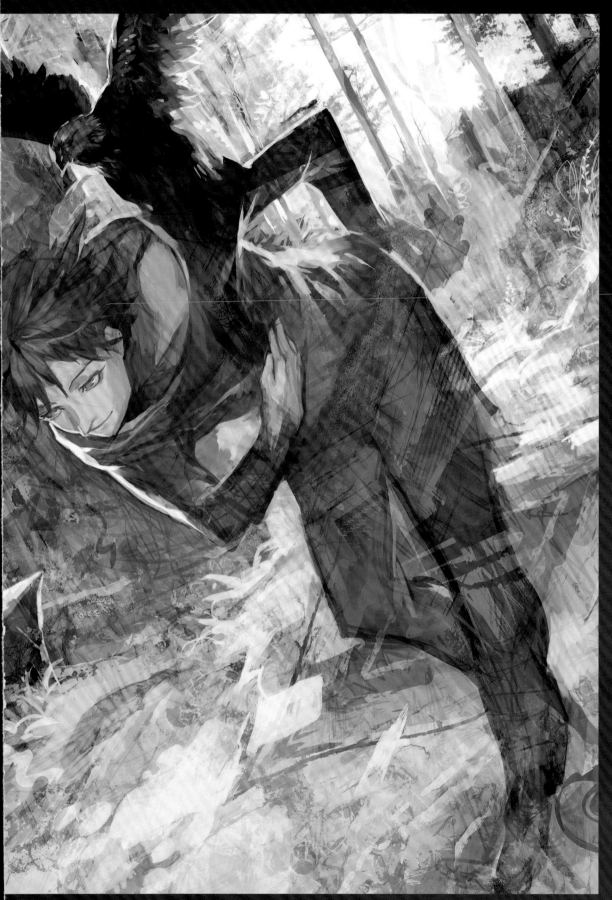

伊敦女神和青春蘋果

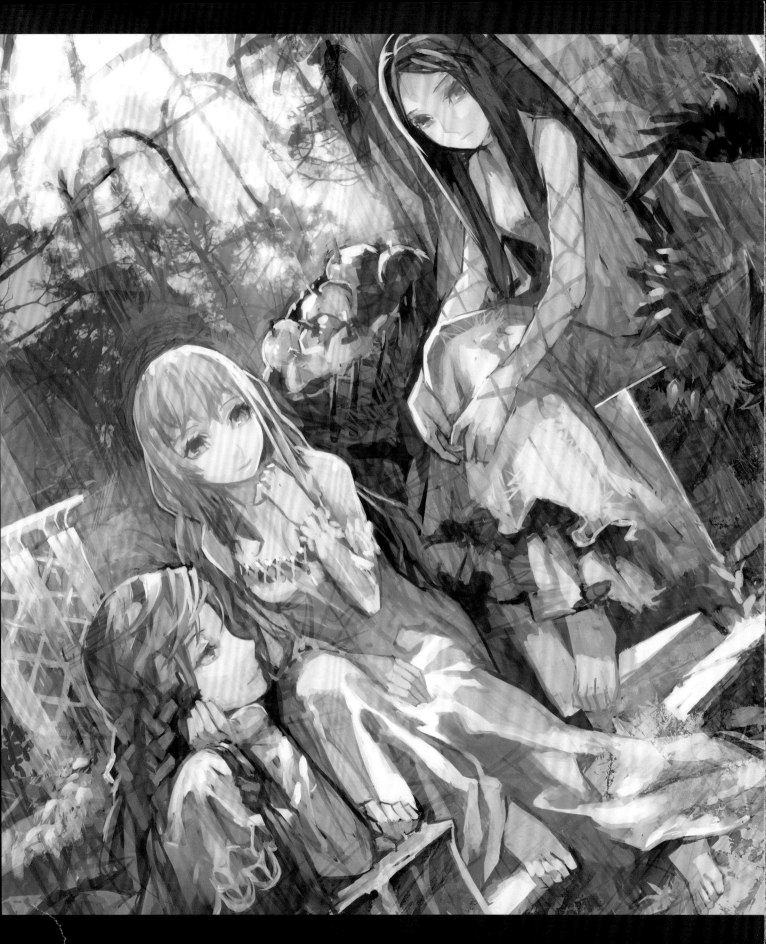

神藝繪卷

蒼印初

BAMBOO™ MANGA
PEN & TOUCH

為動漫繪者而生‧截然不同的創作體驗

自 2011 年 10 月 Wacom 推出第三代 Bamboo，就立刻引起各方的注目，而於年末之際，Wacom 又出奇不意的帶給大家新的驚喜，相信敏銳的大家也都有所耳聞啦，那就是 Bamboo 家族新成員 —— Bamboo Manga 登場囉！在新的一年來臨之時，Bamboo Manga 的上市彷彿在告訴我們「新板新氣象」的道理，而 Manga 的存在就一如這個意義，不論其外觀上的設計，亦或是使用上的經驗，都猶如脫胎換骨般，呈現給使用者不同的樣貌，以及全新的繪圖體驗。到底 Bamboo Manga 有什麼神奇的魔力呢？就讓 Cmaz 人氣繪師——白米熊，來為大家示範吧！

BAMBOO
MANGA!

wacom®

W.R.B 白米熊 X Wacom

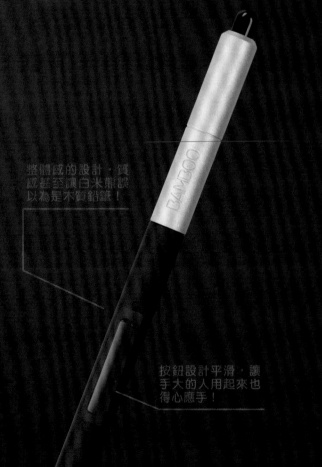

Bamboo Manga 這次包裝外觀非常充滿動漫味！

Cmaz 的讀者們好，我是白米熊，這次很榮幸也很開心可以體驗 Wacom 的新產品 Bamboo Manga，因為從開始畫圖到現在，我所使用的繪圖板一直都是 Wacom，自 Graphire3、Bamboo 到 Intuos3，都讓我非常滿意，也畫的很開心。剛開始接觸電腦繪圖時還不太熟悉，但是有它的幫助使我可以很快的入門，一下子就能習慣使用電繪的手感，如果是剛碰電繪的新手，或是已經習慣電繪的人都非常適合。這次試用的 Bamboo Manga 和我過去使用的繪圖板一樣容易上手，不過在細節上有做了一些調整，是我覺得非常用心的地方。

W.R.B 白米熊 X Bamboo Manga

易用性設計 提升使用舒適度

Bamboo Manga 數位板非常特別，剛拿到第一眼看到它時發現 Manga 的質感與先前的 Bamboo 比起來提升不少，且繪圖板按鍵造型很特殊，原本有些納悶為什麼要設計那麼多的稜稜角角，實際使用以後才知道原來這種設計，可以讓畫圖變得順手很多，手指能輕鬆且不費力的從各種角度使用按鍵，並能自己設定四個按鍵非常方便。Manga 的筆是不用電池的無線數位筆，筆上面的按鈕比較偏平整且圓滑，和過去我使用的繪圖筆不大相同，由於我偏好上下兩個按鍵交替使用，因此 Manga 的繪圖筆對於手大的人按起來會更為輕鬆；筆感手握的部分至筆尖圓錐是一整體的套子，觸感偏粉略帶彈性，所以沒有握起來會滑的問題，握久會有種以為是木質鉛筆握在手上的錯覺。

整體感的設計，質感甚至讓白米熊誤以為是木質鉛筆！

按鈕設計平滑，讓手大的人用起來也得心應手！

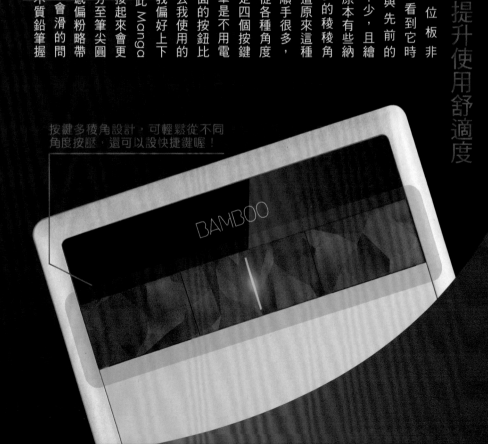

按鍵多稜角設計，可輕鬆從不同角度按壓，還可以設快捷鍵喔！

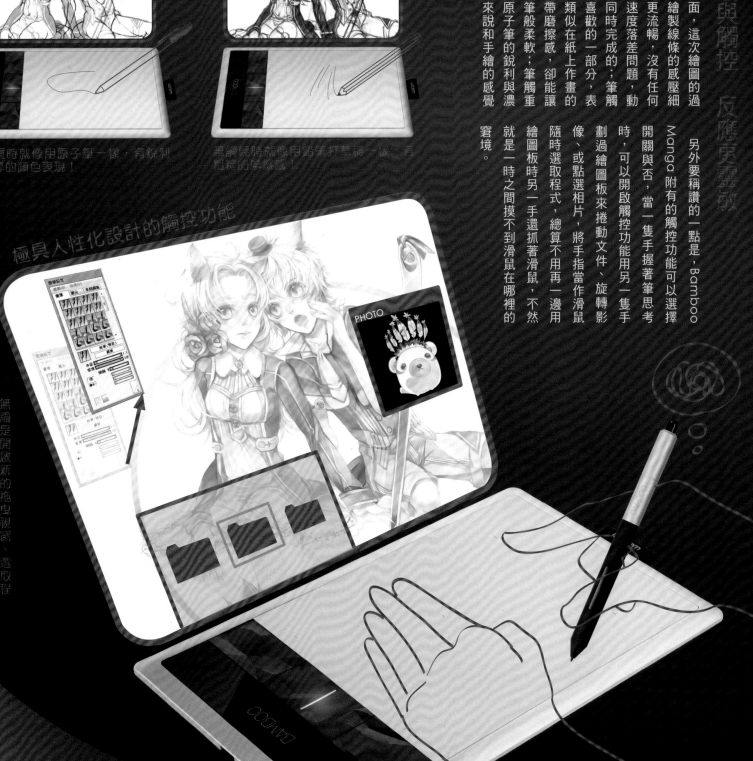

精準感應壓與觸控　反應更靈敏

在壓力感應方面，這次繪圖的過程也十分順手，繪製線條的感壓細緻許多，速度也更流暢，筆跡與手撇線的速度落差問題，動時，可以開啟觸控功能用另一隻手作與筆畫幾乎是同時完成的；筆觸的表現算是我蠻喜歡的一部分，表面畫起來的質感類似在紙上作畫的味道，有點粗糙帶磨擦感，卻能讓筆跡的色澤像鉛筆般柔軟；筆觸重時的感覺比較偏原子筆的銳利與濃厚的顏色，整體來說和手繪的感覺十分接近。

另外要稱讚的一點是，Bamboo Manga 附有的觸控功能可以選擇開關與否，當一隻手握著筆思考時，可以開啟觸控功能用另一隻手劃過繪圖板來捲動文件、旋轉影像、或點選相片，將手指當作滑鼠隨時選取程式，總算不用再一邊繪圖板時另一手還抓著滑鼠，不然就是一時之間摸不到滑鼠在哪裡的窘境。

筆觸重時就像用原子筆一樣，有銳利與濃厚的顏色表現！

筆觸輕時就像用鉛筆打草稿一樣，有粗糙的筆像感！

極具人性化設計的觸控功能

PHOTO

無論是開啟新的拖曳視窗、選取程式或是開啟新的照片，都可以利用觸控功能輕鬆達成！

BAMBOO

「OpenCanvas Lite 協助我完成每一幅創作」

Bamboo Manga 在操作使用上很容易就能輕鬆上手，安裝完光碟後，功能幾乎都會出現在小程式裡，開機就會自動執行。Manga 附贈的軟體中，最讓我開心的就屬 OpenCanvas Lite 了！這個版本是 OpenCanvas 專門為 Wacom Bamboo Manga 所量身訂做的，由於我的繪圖習慣一向都是 OC 與 SAI 並

用，而距離 OC 的更新已年代久遠，因此 Wacom 這次附贈的 OpenCanvas Lite 真的讓我非常驚喜，在技術上和原先的 OpenCanvas 有些許不同，但其功能性基本上都是一樣的。這次可以體驗到 OpenCanvas Lite 的神奇讓我非常感動，接近手繪的線條以及柔軟的筆觸，

果然打稿還是要 OC 最棒呀！

1.先用Open Canvas Lite的鉛筆將大概人物的感覺畫面描繪出來。

4.同女孩子，男生的衣服也要再設計一下。

3.換把人物調淡，將女孩子的衣服畫出細節設計。

2.將其他圖層調淡，把人體部分修整雜線和調整。

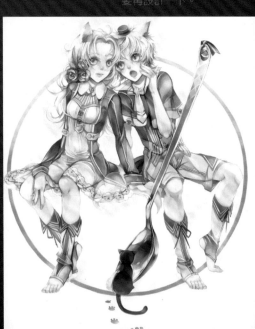

6.進SAI開始上色。

5.嘗試呈現比較多混色的透明感，所以先用噴槍隨意將想要的顏色混出來當基底。

7.最後在到Open Canvas Lite作調整和細節潤飾，完成！。

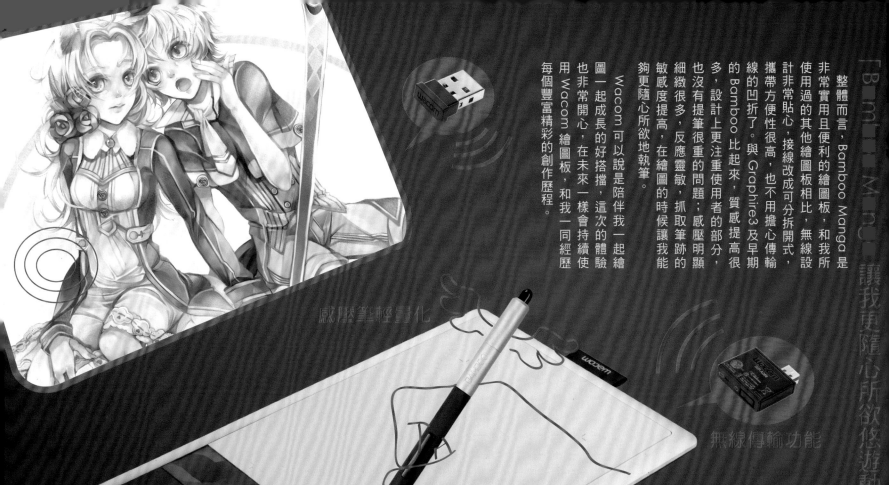

[Bamboo Manga 讓我更隨心所欲悠遊動漫世界⋯]

整體而言，Bamboo Manga 是非常實用且便利的繪圖板，和我所使用過的其他繪圖板相比，無線設計非常貼心，接線改成可分拆開式，攜帶方便性很高，也不用擔心傳輸線的凹折了。與 Graphire3 及早期的 Bamboo 比起來，質感提高很多，設計上更注重使用者的部分，也沒有提筆很重的問題；感壓明顯細緻很多，反應靈敏，抓取筆跡的敏感度提高，在繪圖的時候讓我能夠更隨心所欲地執筆。

Wacom 可以說是陪伴我一起繪圖一起成長的好搭擋，這次的體驗也非常開心，在未來一樣會持續使用 Wacom 繪圖板，和我一同經歷每個豐富精彩的創作歷程。

感壓筆輕量化

無線傳輸功能

高敏感壓反應

Bamboo Manga

多點觸控	數位筆	無線功能	軟體	系統需求
是	是	是(需另購)	Bamboo Dock (Win/Mac) openCanvas® Lite (Win) Corel® Painter™ Essentials 4.3 (Win/Mac) Bamboo Scribe 3.0 (Win/Mac)	可供下載軟體的網際網路連線。PC、Windows® 7、Windows Vista SP2 或 Windows XP SP3、USB 連接埠、彩色顯示器、CD-ROM 光碟機 Mac:Mac OS X 10.5.8 或更新版本、Intel® 或 PowerPC® 處理器、USB 連接埠、彩色顯示器、CD-ROM 光碟機

Bamboo Manga 於 2011 年 12 月在台灣上市。售價為 $4,500。如需詳細資訊，請造訪：www.wacom.asia/tw

CMAZ 臺灣同人極限誌　臺灣繪師大搜查線

Vol.5 封面繪師

SANA.C 薩那
blog.yam.com/milkpudding

Vol.4 封面繪師

Aoin 蒼印初
blog.roodo.com/aoin

Vol.3 封面繪師

Shawli
www.wretch.cc/blog/shawli2002tw

Vol.2 封面繪師

Loiza 落翼殺
www.wretch.cc/blog/jeff19840319

Vol.1 封面繪師

Krenz
blog.yam.com/Krenz

Vol.9 封面繪師

梅
ceomai.blog.fc2.com/

Vol.8 封面繪師

AMO 兔姬
angelproof.blogspot.com/

Vol.7 封面繪師
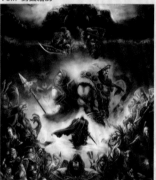
DM 張裕劼
home.gamer.com.tw/atriend

Vol.6 封面繪師

WRB 白米熊
diary.blog.yam.com/shortwrb216

B.c.N.y
http://blog.yam.com/bcny

darkmaya 小黑蜘蛛
http://blog.yam.com/darkmaya

Hihana 緋華
http://ookamihihana.blog.fc2.com

KASAKA 重花
http://hauyne.why3s.tw/

KURUMI
http://blog.yam.com/kamiaya123

Marymaru 瑪莉丸
http://urlzoomr.cc/JIJDy

Bamuth
http://bamuthart.blogspot.com/

Capura.L
http://capura.hypermart.net

EvoLan
http://masquedaiou.blogspot.com/

Kasai 葛西
http://blog.yam.com/arth58862186

KituneN
http://kitunen-tpoc.blogspot.com/

LDT
http://blog.yam.com/f0926037309

AcoRyo 艾可小涼
http://mimiyaco.pixnet.net/blog

Cait
http://diary.blog.yam.com/caitaron

Dako
http://blog.yam.com/dako6995

Jios
http://home.gamer.com.tw/homeindex.php?owner=toumayumi

KID
http://kidkid-kidkid.blogspot.com

Lasterk
http://blog.yam.com/lasterK

Mumuhi 姆姆希
http://mumuhi.blogspot.com/

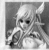
Rotix
http://rotixblog.blogspot.com/

S.C 聖
http://home.gamer.com.tw/
homeindex.php?owner=etetboss0

Shenjou 深珨
http://blog.roodo.com/iruka711/

YellowPaint
http://blog.yam.com/yellowpaint

水彴
http://blog.yam.com/fred04142

米路兔
http://www.wretch.cc/blog/mirutodream

紃香
http://junhiroka.blogspot.com/

蛍尤
http://blog.roodo.com/amatizqueen

陳傑強
http://artkentkeong-artkentkeong.blogspo

湘海
http://blog.yam.com/user/e90497.html

貓小渣
http://shadowgray.blog131.fc2.com/

Mo牛
http://mocow.pixnet.net/blog

Paparaya
http://blog.yam.com/paparaya

S2O
http://blog.yam.com/sleepy0

Senzi
http://Origin-Zero.com

Wuduo 無多
http://blog.yam.com/wuduo

小殷
http://fc2syin.blog126.fc2.com/

由美姬
http://iyumiki.blogspot.com

依米雅
http://blog.yam.com/miya29

索尼
http://sioni.pixnet.net/blog(Souni's Artwork)

異世神音
http://arcchen613.blog125.fc2.com/

陽春
http://blog.yam.com/RIPPLINGproject

鳴啾
http://blog.yam.com/mouse5175

雙貓屋
http://blog.yam.com/nightcat

櫻庭光
http://www.pixiv.net/member.php?id=1423422

Nath
http://www.plurk.com/Nath0905

Nncat 九夜貓
http://blog.yam.com/logia

Rozah 釢
http://blog.yam.com/aaaa43210

Sen
http://blog.yam.com/changchang

Spades11
http://hoduli.blogspot.com/

Zai
http://arukas.ftp.cc/

由衣.H
http://blog.yam.com/yui0820

冷月無瑕
http://blog.yam.com/sogobaga

紅絲雀
http://blog.yam.com/liy093275411

草熊
http://blog.yam.com/grassbear

琰良
巴哈姆特 ID：mico45761

綿峰
http://menhou.omiki.com/

霜淇淋
http://blog.yam.com/redcomic0220

韓奇露
http://hankillu.pixnet.net/blog

如有任何疑問請至Facebook 粉絲團 **http://www.facebook.com/wizcmaz** 留言，亦可寄e-mail: **wizcmaz@gmail.com**
我們會給予您所需要的協助，謝謝您的參與！

臺灣同人極限誌

讀者回函抽獎活動

感謝各位讀者長久以來給予Cmaz的回函與支持！

Cmaz Vol.8
幸運得主！

臺北市 林X聖
(02)2931-XXXX

恭喜獲得
Wacom 第三代
Bamboo Fun!!
PEN & TOUCH

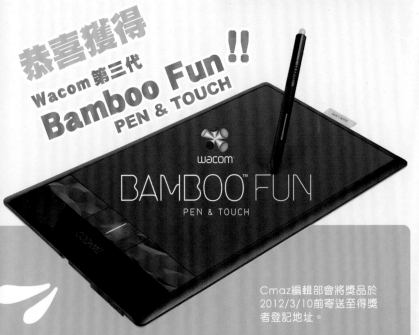

Cmaz編輯部會將獎品於
2012/3/10前寄送至得獎
者登記地址。

C 徵稿活動

投稿吧！

Cmaz即日起開放無限制徵稿，只要您是身在臺灣，有志與Cmaz一起打造屬於本地ACG創作舞台的讀者，皆可藉由徵稿活動的管道進行投稿，Cmaz編輯部將會在每期刊物中編列讀者投稿單元，讓您的作品能跟其他的讀者們一起分享。

投稿須知：

1. 投稿之作品命名方式為：作者名_作品名，並附上一個txt文字檔說明創作理念，並留下姓名、電話、e-mail以及地址。

2. 您所投稿之作品不限風格、主題、原創、二創、唯不能有血腥、暴力、過度煽情等內容，Cmaz編輯部對於您的稿件保留刊登權。

3. 稿件規格為A4以內、300dpi、不限格式（Tiff、JPG、PNG為佳）。

4. 投稿之讀者需為作品本身之作者。

投稿方式：

1. 將作品及基本資料燒至光碟內，標上您的姓名及作品名稱，寄至：
威智創意行銷有限公司 106台北郵局第57-115號信箱。

2. 透過FTP上傳，FTP位址：ftp://220.135.50.213:55
帳號：cmaz 密碼：wizcmaz
再將您的作品及基本資料複製至視窗之中即可。

3. E-mail：wizcmaz@gmail.com，主旨打上「Cmaz讀者投稿」

如有任何疑問請至Facebook 粉絲團
http://www.facebook.com/wizcmaz 留言
亦可寄e-mail: wizcmaz@gmail.com，
我們會給予您所需要的協助，謝謝您的參與！

讀者回函

臺灣同人極限誌

我是回函

本期您最喜愛的單元
（繪師or作品）依序為

❶ _____
❷ _____
❸ _____

您最想推薦讓Cmaz
報導的（繪師or活動）為

您對本期Cmaz的
感想或**建議**為

基本資料

姓名：　　　　　　　　　　電話：

生日：　　/　　/　　　　　地址：□□□

性別：☐男 ☐女　　　　　　E-mail：

如有任何疑問請至Facebook 粉絲團 http://www.facebook.com/wizcmaz 🅕 留言
亦可寄e-mail: wizcmaz@gmail.com，我們會給予您所需要的協助，謝謝您的參與！

郵票,記得要貼!

寄發
（建議使用限時掛號）

於邊緣黏貼或釘一下

郵票黏貼處

vol 09

威智創意行銷有限公司 收

106台北郵局第57-115號信箱

訂閱價格

		一年4期	兩年8期
國內訂閱	掛號寄送	NT. 900	NT.1,700
國外訂閱（航空）	大陸港澳	NT.1,300	NT.2,500
	亞洲澳洲	NT.1,500	NT.2,800
	歐美非洲	NT.1,800	NT.3,400

• 以上價格皆含郵資，以新台幣計價。

購買過刊單價（含運費）

	1~3本	4~6本	7本以上
掛號寄送	NT. 200	NT. 180	NT. 160

• 目前本公司Cmaz創刊號已銷售完畢，恕無法提供創刊號過刊。
• 海外購買過刊請直接電洽發行部（02）7718-5178 分機888詢問。

訂閱方式

劃撥訂閱	利用本刊所附劃撥單，填寫基本資料後撕下，或至郵局領取新劃撥單填寫資料後繳款。
ATM轉帳	銀行：玉山銀行（808） 帳號：0118-440-027695 轉帳後所得收據，語本刊所附之訂閱資料，一併傳真至（02）7718-5179
電匯訂閱	銀行：玉山銀行（8080118） 帳號：0118-440-027695 戶名：威智創意行銷有限公司 轉帳後所得收據，語本刊所附之訂閱資料，一併傳真至（02）7718-5179

CMAZ!! 期刊訂閱單
臺灣同人極限誌

訂購人基本資料

姓　　名		性　　別	□男 □女
出生年月	年　　月　　日		
聯絡電話		手　機	
收件地址	□□□ （請務必填寫郵遞區號）		

學　　歷：□國中以下　□高中職　□大學/大專
　　　　　□研究所以上

職　　業：□學　生　□資訊業　□金融業　□服務業
　　　　　□傳播業　□製造業　□貿易業　□自營商
　　　　　□自由業　□軍公教

訂購商品

□Cmaz臺灣同人極限誌　□一年份　□兩年份

　　　　　　　　　　　　□國內掛號　□國外航空

□購買過刊：期數＿＿＿＿＿＿＿　本數＿＿＿＿

總金額：NT.＿＿＿＿＿＿＿＿＿

注意事項

• 本刊為三個月一期，發行月份為2、5、8、11月1日，訂閱用戶刊物為發行日寄出，若10日內未收到當期刊物，請聯繫本公司進行補書。

• 海外訂戶以無掛號方式郵寄，航空郵件需7~14天，由於郵寄成本過高，恕無法補書，請確認寄送地址無虞。

• 為保護個人資料安全，請務必將訂書單放入信封寄回。

威智創意行銷有限公司
郵政信箱：106台北郵局第57-115號信箱
電話：(02)7718-5178　傳真：(02)7718-5179

書　　　名：Cmaz!!臺灣同人極限誌 Vol.09
出版日期：2012年2月1日
出版刷數：初版一刷
印刷公司：彩橘文化事業有限公司
出 品 人：陳逸民
執行企劃：鄭元皓
美術編輯：黃文信、龔聖程、吳孟妮、謝宜秀
廣告業務：游駿森
數位網路：唐昀萱

作　　者：Cmaz!! 臺灣同人極限誌編輯部
發行公司：威智創意行銷有限公司
出版單位：威智創意行銷有限公司
總 經 銷：紅螞蟻圖書

電　　　話：(02)7718-5178
傳　　　真：(02)7718-5179
郵 政 信 箱：106台北郵局第57-115號信箱
劃 撥 帳 號：50147488
E-MAIL　：wizcmaz@gmail.com
Facebook：www.facebook.com/wizcmaz

建議售價：新台幣250元

9 789868 625181
總經銷：紅螞蟻圖書　NT.250

98.04-4.3-04

郵 政 劃 撥 儲 金 存 款 單

帳號　5 0 1 4 7 4 8 8

金額　新台幣（小寫）

億 仟 佰 拾 萬 仟 佰 拾 元

戶名　威智創意行銷有限公司

收件人：
生日：西元　　　年　　　月
收件地址：
聯絡電話：
E-MAIL：

請沿虛線剪下，謝謝您！
請沿虛線剪下，謝謝您！